写意兰竹树石课徒稿

吴子深／著

蔡梓源／编

上海人民美术出版社

图书在版编目（CIP）数据

写意兰竹树石课徒稿 / 吴子深著 ； 蔡梓源编. --
上海 ： 上海人民美术出版社，2024.2
　ISBN 978-7-5586-2851-1

　Ⅰ．①写… Ⅱ．①吴… ②蔡… Ⅲ．①花卉画－国画
技法 Ⅳ．①J212.27

　中国国家版本馆CIP数据核字(2023)第235151号

写意兰竹树石课徒稿

著　　者：吴子深

编　　者：蔡梓源

策　　划：徐　亭

责任编辑：徐　亭

技术编辑：齐秀宁

调　　图：徐才平

出版发行：上海人民美术出版社

　　　　　（上海市闵行区号景路159弄A座7楼）

印　　刷：上海新华印刷有限公司

开　　本：889×1194　1/16　9印张

版　　次：2024年2月第1版

印　　次：2024年2月第1次

书　　号：ISBN 978-7-5586-2851-1

定　　价：92.00元

前 言

苏州是为文化名城，人文渊薮，千载而下，历代书画名家巨匠灿若繁星。而20世纪三四十年代汇聚全中国书画精英的海上画坛，跻身"三吴一冯"的吴子深先生，即是来自姑苏。

吴子深（1894—1972），光绪二十年十月初六日出生于江苏吴县，即今日苏州，其家为吴中望族。祖父吴文渠经营酒业和漆业而致巨资，家道殷实，为晚清苏州城内首富，时以"富吴"称之。苏州另有"贵吴"，称号来自吴湖帆祖父吴大澂"愙斋"，两翁都字"清卿"，实为巧事。

吴子深为吴砚农次子，十七岁时随舅父名医曹沧洲习医，尽得为医之术和为医之道。自二十一岁起又习画，得暇即与名师周

乔年、李醉石及顾彦平（顾麟士之侄）等交游，且得以一览过云楼之珍藏，画艺大进。因钦佩吴历（号渔山）和吴伟业（号梅村），故取两人号中各一字，将自己的号取为"渔村"。因家中历代名迹收藏甚多，又得大藏家慨然相待，故钻研古画再略经点拨，便心通神会，笔墨清发。吴氏常以"文人画"自许，曾言："文人画法与绘事家，虽同是一笔墨敷物象形，而怀抱各殊，作品亦不相同，盖自顾虎头、王摩诘，宋之董巨、二米、三赵，以及元代之高赵黄王倪吴，明之文沈，清初之四王、吴恽，皆胸罗卷轴，德学兼备，偶然涉笔，云峰烟树，全是天真。所谓'借笔墨以摅发性情者，不可以迹象求也'。至于绘事家，则专心形象取

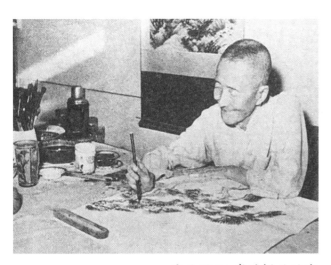

吴子深76岁时摄于画室

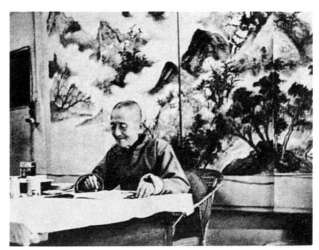

吴子深晚年留影

胜，无游行自在之乐，实非吾辈所尚。"

书画家兼法学家马寿华评骘吴氏画艺说："子深山水，由董香光入叩倪黄，进而上探宋元诸家之奥，于青绿、水墨、细笔、写意无所不精，因其工诗文，善书法，文采儒雅，益足以增画中书卷之气，以故神采清醇，气韵盎然。"可称的论。

沧浪之水清兮，可以濯吾缨

沧浪亭畔已经建校百年的苏州美专见证了中国早期现代美术的辉煌历史成就，也诉说着老一代美术教育家传奇的历史故事，而美专得以建成如是规模，吴子深功莫大焉。苏州美专由颜文樑、胡粹中、朱士杰初创于1922年。1927年，公益局将沧浪亭交由颜文樑负责修葺、保管，颜氏也决定将学校迁往沧浪亭。然建校伊始，经费并无着落，作为知心好友的吴子深，在发起义卖筹措资金无果后，慷慨解囊，出资五万四千银圆，营造希腊式的校舍，遂使苏州美术专科学校与上海美专、北平艺专和杭州艺专并列全国四大美专，其中以苏州美专的校舍最为美轮美奂。

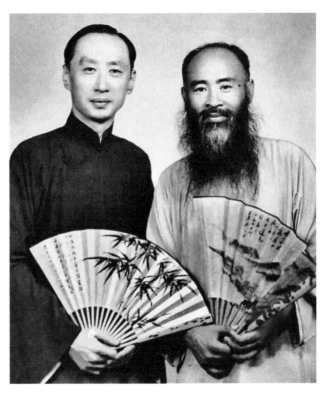

20世纪50年代初张大千与马连良合影，手上所持扇子均为吴子深所绘

在一般人眼中，吴氏斥巨资于创办美术学校而非自己享受，简直是绝大傻事；而且吴子深从不以赞助人自居，也不以此来宣扬家族和个人财富。美专校舍及苏州美术馆建成后，吴氏更后续捐出家藏善本七千余册，书画名迹二十余件，使校内教学资源更加完

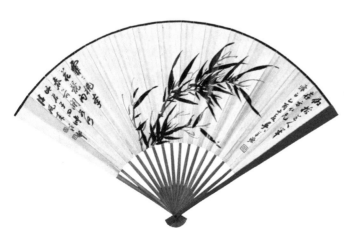

吴子深　风竹

吴子深　行书陆游诗

备。考虑到师资不足，吴子深还拉上两个兄弟一起在美专任教，又因学校事务千头万绪，不得已解散了自己发起的桃坞画社。

苏州美专在1952年被合并之前，已经造就了不少美术人才，如董希文、李宗津、费以复、钱家骏、俞云阶、杨之光、卢沉、宋文治、莫朴、罗尔纯和冯其庸等一大批新中国优秀艺术家和知名学者，他们陆续在我国的现代美术教育、美术创作、戏剧舞台以及美术制片等行业各显其能。仅以此三十年言之，苏州美专的贡献不可估量。追本溯源，筚路蓝缕，吴、颜两位先生之功不分轩轻。"谁赞助了艺术，谁就赞助了历史的进步和文明的发展。"沧浪之水清兮，可明鉴子深之心。

锵鸣兮琳琅

1937年抗战军兴，9月寇入苏州，美专迁校，吴子深离苏去沪，在上海英租界哈同路慈惠南里悬壶行医，很快医名大盛，于次年即租下威海卫路祥麟里三层洋房以供看诊。他空闲时拜访吴湖帆、吴待秋等昔日苏州好友，并结识了冯超然。诸多同好畅谈艺事，让吴子深心力又重偏向书画创作。

因天时、地利、人和之际会，自民国初年起，全国各地的贵胄、遗老、耆宿、名士、地方大家等星聚沪渎艺坛，或暂居或久寓，以书画为介，技惊四座有之，搅动风云有之，领袖群英有之，黯然离去有之，使"海上画坛"一度成为这一时期中国书画的重镇。

吴子深发起组织的"桃坞画社"曾举行过两次展览，展品皆廉价义卖，所得画款用来救助贫苦百姓，极获社会好评。后并入六弟吴似兰组织的"娑罗画社"，仍不离用售卖书画所得做慈善的宗旨。因吴氏天资学养迥出流辈，虽说20世纪30年代初曾在《申报》上刊登润例，但此际重回沪上，鬻画可称非其亟需之业，故可精心创作，且作品装裱精良，尤可衬托出其跌荡淡雅的画风气韵。其品行学养及画艺使得他能在彼时人才济济的海上画坛，与吴湖帆、吴待秋、冯超然并称"三吴一冯"，绝非谬赞。

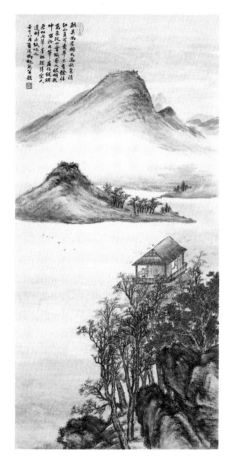

冯超然　江山楼阁

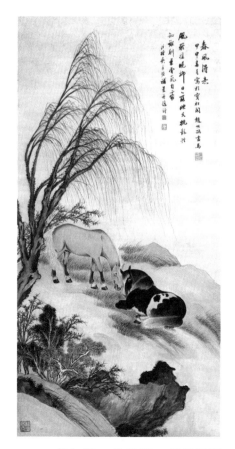

赵叔孺、吴子深　春风得意

吴子深还曾为残损的元代李息斋所绘《枯木竹石》绢本巨轴及庞虚斋藏吴仲圭绘《松竹》两轴补绘。须知古代书画的补全实为一门大学问，当时以吴湖帆、吴子深二家最得人信服，因这需要书画上的深厚造诣及对先贤墨迹的缜密细致研究，非蕴含深邃具大手笔者不能为。

1946年12月，经陈定山介绍，吴子深三女吴浣蕙拜入张大千门下执弟子礼，在李秋君的瓯湖馆中举行拜师仪式。十五岁的吴浣蕙成为大风堂中年纪最小的女弟子和张大千的义女，从此张大千与吴子深以"亲家"相称。席间，吴氏将家藏元代黄潜《临大痴道人富春山图》作为拜师之礼，张大千得之如获至宝。此可见子深收藏宏富，出手豪迈，亦显其胸襟气度。

1948年，吴氏受聘为上海文化运动委员会主办的美术奖评审委员，评审委员均为上海书画名流，如朱屺瞻、张大千、颜文樑、吴湖帆、吴待秋、汪亚尘、刘海粟、郑午昌、冯超然、马公愚等人。潘

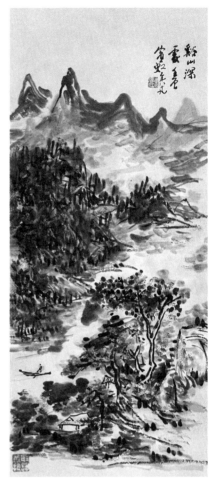

黄宾虹　溪山深处

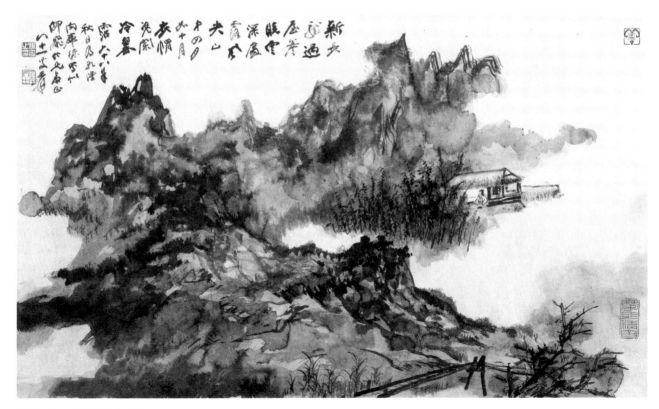

张大千　竹溪幽居图

伯鹰访吴子深于其寓所，著文《访吴子深先生》登载于《新闻报》上，介绍其艺术上的成就。此时吴子深的艺名颇高，在艺坛极富声望，抗战胜利后陆续在上海、无锡、苏州举办画展，皆广受赞誉，极受推重。

举贤而授能兮，循绳墨而不颇

1950年1月，吴子深经广州赴香港，暂居在表兄包天笑家中，未及一个月即迁至北角英皇道皇家公寓挂牌行医。同时他还在思濠酒店举行兰竹画展，一面行医，一面以鬻画为生。

因人生地不熟，而且作为满口吴音软语的外地人，吴子深在港岛之初生涯颇为艰难。幸好吴子深深谙医术，不久就立稳脚跟，打开了口碑。承张大千在港期间惠赠的明清旧笺佳纸，并时常与吴氏合作，吴子深在港的鬻画成绩也颇不俗。他的作品即便是简单的竹石图也含蕴一种富贵从容气度，因此受到移居香港的人士和本地居民的欢迎。

吴子深还应邀在香港报刊上长期连载《客窗随笔》，是其旅港后于诊务之暇随忆随记的随笔短文，内容包括书画文艺、医病之事兼及逸闻掌故，结集出版后风靡一时，陆续重版多次，因之获稿费高达十万港元。

当时离开越南的吴廷琰（1955年起出任越南第一任总统）经过香港时，也慕名拜访吴子深，并得以治愈沉疴。吴廷琰会中国话，又能诗词，且仰吴子深医道，由此缘故，吴子深后被延揽至西贡（今胡志明市），由越南政府出资开办"汉医学院"并担任院长，兼在顺化大学任教。这一时期吴子深两地往返，为推广中医、书画等中华传统文化出力甚大。1954年日内瓦会议结束后，因越南形势复杂，吴子深借故辞去院长职务，重回香港长住，继续行医及鬻画。

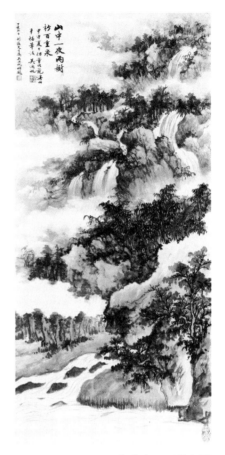

吴湖帆　溪山图

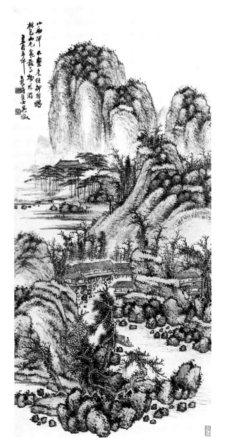

吴待秋　山居访友

在20世纪50年代末，吴氏足迹遍及新加坡、马来西亚、印尼等东南亚各国，每地往往暂住旬月并举办画展，当地崇拜其画艺，愿列入吴氏门墙者众多。吴子深不失教书育人之本色，无论从师时日长短，皆谆谆教诲，有教无类。

1964年中，子深离港赴中国台湾地区，积蓄无多。他身居陋室，却能安贫乐道，陋巷瓢饮，怡然自得，且不弃慷慨助人的本性。后经推介，由中国台湾地区教育界聘请担任艺术专科学校国画系教授，再执教鞭作育英才，曾多次获得各类艺术奖项。这些都是基于他的教育之功，吴氏可谓确实做到了桃李遍布海内外。

兰芷幽而独芳

1948年出版的《中国美术年鉴》中录有吴子深小传，云："吴华源，字子深，江苏吴县人。擅长国画、书法。吴氏为吴中望族，收藏宋元古画甚富，亲炙于绘事者凡三十余年。所绘山水，墨笔则浓淡得宜，干笔皴染；设色则工丽妍雅，妙到毫巅；写竹则法度谨严，超乎尘俗。书法力追董、米。曾于民国三十四年夏举行画展于上海中国画苑，观者均以其作品不尚临摹，然古趣盎然，厚而能雅，淡而见腴，咸推重之。"

吴子深笔下的墨竹雅韵欲流，有数幅《竹石图》入选全国性画展而为世人所重，大千居士曾题长跋推崇备至："四十年以来，海上艺林莫不艳称'三吴一冯'，盖谓毗陵冯超然、石门吴待秋、吴郡吴子深、吴湖帆四先生也……而子深则致力思翁、湘碧，溯源董巨，尤擅竹石，迈越仲昭、衡山，其得意处直逼鸥波父子，予每见先生所作，古木竹石，无不下拜，叹为明清五六百年间无与抗手者……笔墨运用，先后之宜，位置疏密之要，窠石枯杈，孤枝片叶，以至

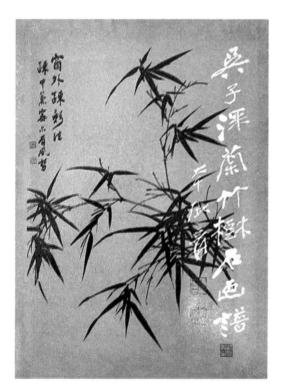

吴子深兰竹树石画谱

吴子深兰竹树石画谱

成章，莫不详尽，当永为后进楷式，沾润无极。"

而观本书收录吴子深先生历年佳构，可见其山水、人物、兰竹、树石莫不精通，其中尤以设色山水特显吴氏笔墨堂宇宽博，气息幽隽醇厚。虽吴氏书画发源是以古为尚，尤其是画作上的题跋每每云临仿前贤，但就作品来说，却不拘泥古法而时时参以己意，临习既久，心得自成。"予意初学，固宜如此，习之已久，不妨任意挥洒，若拘定规范，不免为法所拘。"故他能在晚清民国诸多师法南宗的画家中脱颖而出，正所谓借"拟仿前贤"以抒发性情者，不可以迹象求也。至晚年，其画作更是浑然道逸之气敛入毫端、氤氲纸上，"郁为奇致，荡为古馨，久而一片神行，悉泯笔墨痕迹"。

苟余心之端直兮，虽僻远其何伤

吴子深晚年有一闲章《江湖满地一渔翁》，出自杜甫的《秋兴八首》。吴氏晚年离开大陆，鸿迹海外，生活漂泊不定，但他通达乐观，安贫乐道，可谓往昔富贵"于我如浮云"。

吴氏自幼受到祖、父、舅的影响，及长则行医积善，捐资济贫，不贪名利，已足称道。遑论在苏州美术画赛会上与颜文樑相交后，无论吴氏是否自发意识到美学的启蒙意义及开启国人心智、唤起国人觉悟的功能，或仅怀达则兼济天下之心，捐出巨资修建苏州美专嘉惠艺林，影响至今不绝，在近现代中国美术史上留下了浓墨重彩的一笔。

有了担任美专教授的经历之后，吴子深在东南亚及中国台湾地区等地仍孜孜不倦培育人才，传播中国传统文化，其影响力在"三吴一冯"中别具一功。甚至在过世前一年出版的最后一本画册《吴子深画谱》自撰序中，他仍不忘提及收入画稿以启迪后学："移居此间，已阅七载，先后写成画稿百余帧，艺林友好，咸盼流传。爰选得其中可资初学临摹者竹、兰、树石、山水各一卷，每卷十二帧，大都师法元明诸贤，而于明季夏仲昭、文衡山、董香光备加阐发。以最新技法精墨映印，俾不失水章墨晕之意云。目录以外，每页皆有简单说明，并附英译，画法源流，略可印证，借供海内外垂注东方传统文艺诸君子参考，并赐教正为幸。"吴子深之深情所寄，诚如屈子所言，"苟余心之端直兮，虽僻远其何伤"。

今汇集吴子深先生历年所作兰竹画稿成此书，收入者不敢称俱为先生代表作，唯填补国内尚无吴子深山水技法书籍的空白，粗疏错漏处在所难免，恭请诸位方家指正为幸。

蔡梓源于沪上桑浦书屋

之恨耳惟东坡之画节庵而画之无根吁可
悲矣超然徒秋湖帆携手泉壤惟先生巍然
寿考必赏爱灵光注学吉益众苦难一之榴
从是择王安节芥子园例耗历岁月笔墨
弃石林槎孤枝片叶以至成章舆水洋尽赏
永为没进楷式沾润去枉赞吾明寒月
北画寄示子拜览之馀欢喜赞薰谨为题此
奈月庚未庵尝学殖兹谱独洒无又书以成字
殊深悚愧
中华民国六十年十二月廿三日
　　　　　台北市张爰

张大千　吴子深画谱跋

吴子深蘭竹樹石畫譜　大千張爰

四十年乙未海上藝林莫不驚稱之吴一馮蓋

謂毗陵馮超然石門吴待秋吴郡吴子深吴湖帆

四先生也趙熙檀場人物仲仁山水兼擅湘碧新

煙待秋專政慧臺湖杭宋省黑為上迺癡迺為子

深先生則致力思為湘碧湖漁董巨尤檀竹石邁

越仲賜衡山以及震且通歐波父子子深見先生

所迮不求竹石云不下華學為明清五六年間吾与

抗手老妻吴氏以秦漢古海嶠孤憤填其腐末由宣

目录

自 序

学习绘画，不论山水人物，纵有天才，亦须多读古人真迹，潜意临摹。无如海外收藏家不多，印有存贮，亦不肯轻易示人。好学之士，识见欠广，成就自难。复以历代名迹，多属巨幛长卷，笔墨繁重，置案对做，每苦拘牵。

昔贤最重粉本，草草数笔，格韵兼超，后学借作津梁，窥范入室，事半功倍。清初王氏芥子园画谱，立意极善，惜彼时只限木刻，用笔长短粗细，观察尚易，墨色深淡燥湿，则无法表现；且一再翻刻，渐失真旨。

余家薄有收藏，又斥重资易得明董文敏公香光示娄东王西庐树石山水画稿长卷，临摹日久，略有悟入。宋元以降，惟董文敏上承董巨，下启"三王"（清初王奉常西庐、王廉州湘碧、王司农麓台）；八大山人画法，亦出文

敏。嗣后山水名家，不能越此而他求。大陆易帜，此卷未及携出，然一点一画，犹在目睫，羹墙见道，庶几近之。

寓港之后，曾与艺林学友，撰写兰竹树石一册，由某书局印行，迄今原版消失。移居此间，已阅七载，先后写成画稿百余帧，艺林友好，咸盼流传。爰选得其中可资初学临摹者竹、兰、树石、山水各一卷，每卷十二帧，大都师法元明诸贤，而于明季夏仲昭、文衡山、董香光备加阐发。以最新技术精墨映印，俾不久水章墨晕之意云。目录以外，每页皆有简单说明，并附英译，画法源流，略可印证，借供海内外垂注东方传统文艺诸君子参考，并赐教正为幸。

吴子深 1971年

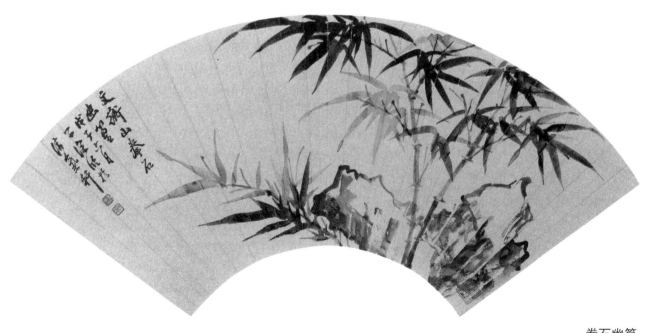

拳石幽篁

第一章 墨兰写法

书画本同源，尤以写兰与书法最为接近，所以古人撇兰，称为"写"不叫"画"。墨兰始于何人，史无明确记载。宋末郑所南为一代宗师，继起者亦不乏人，大体说来可分两派：一是文人寄兴，如郑所南、赵子固、赵子昂、文衡山等，放逸之风，见于毫端；一是闺秀传神，如管仲姬、马湘兰、顾横波等，幽闲之姿，溢于纸上，各臻其妙。到了清时，写兰者略欠含蓄，多不足法，所以学兰以明代之法为止，正如清人范玑所言，"写兰以明文门（指文衡山）之法为正宗，可以追溯鸥波（指赵子昂）以上，此外过高则难攀跻，稍下又流入时派矣"。洵为正论。

习兰先学执笔，所谓"执高腕灵，掌虚指活"，这句话把它分析而言，就是端坐正身，执笔近梢，中锋悬肘，才能灵活转动，反复练习，以至心手相应；同时掌要虚，才能挥写自如，指要活，可以任意轻重，这与写字的方法完全相同。写兰是用"大兰竹"或"小兰竹"笔，它出锋长，运笔时手如掣电，笔笔要送到叶尖上，不可凝滞；一有凝滞，就难得势。同时，下笔不可太肥，肥则重浊；也不能太瘦，瘦则枯槁；更不能多露锋芒，徒饱俗目。依鄙见：写兰方法第一要悬腕，因为兰是"写"的，而不是"描"的；第二，初学者要静心忖度，不能操之太急，用笔力求沉着，不能轻浮；第三，先简而后繁，初学时先写一两笔，毋须求多；第四，兰的构图，一正必有一反，叶的分布总离不开一纵一横，一疏一密，一虚一实，秾纤得中，修短合度。

现在分撇叶、生花、点心、花茎四节，分述如下。

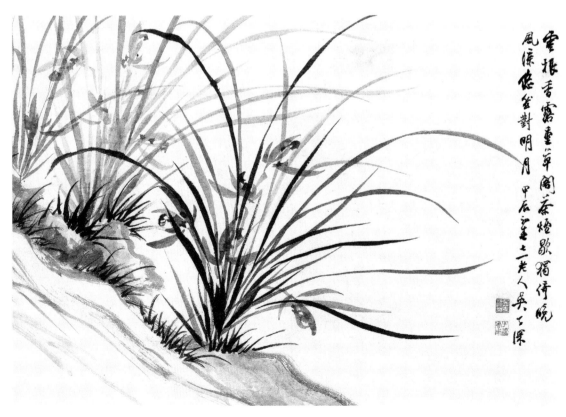

灵根飞动

撇叶：写兰以叶为先，叶撇得好，则成功过半。叶分左右两式，都是由下向上；又分为顺逆两种，从左至右为顺手，从右至左为逆手。现在先看"写兰叶起笔法一"（见图），虽仅左右两笔，但每笔有浓淡，有刚柔，这是用笔用墨的诀窍，非习之久，就难体会出来。练习时先学顺笔，后习逆笔。起笔时兰根要尖中带圆，不可粗肥，要细挺，徐徐放大，但忌作螳螂肚之状；写到叶端，要注意收笔，假使叶尖不聚，就不够沉着了。至于叶之刚柔，须在落笔前用心，所谓"意在笔先"也。写叶不宜多，愈少愈好也愈难，要风韵飘然，可看"兰叶加笔法二"与"兰叶加笔法三"两图，系由三笔增至五笔。叶尚有"折叶"与"断叶"两种，折叶是被风吹折而未断，断叶是一叶写至中途，将笔提起，然后再着纸而挥，如临风飞折，别有一种标致，请看"花叶成丛法五"便知其详。

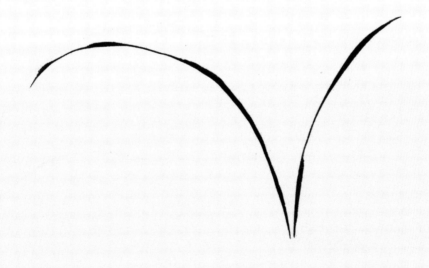

写兰叶起笔法一

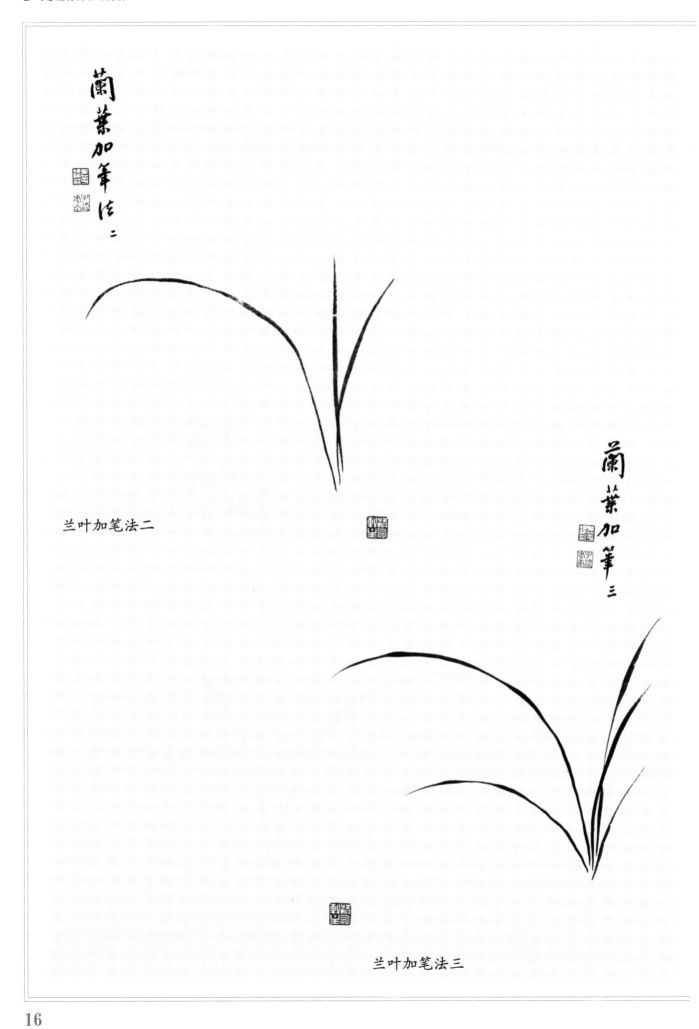

兰叶加笔法二

兰叶加笔法三

生花：兰花自裂苞绽起，至于吐蕊开放止，舒展聚合，各有风姿。花多五瓣，间亦有四瓣者，惟写时忌五出如掌，必须偃仰屈伸，花瓣须轻盈，回互照映，请看"兰叶加笔法四"与"花叶成丛法五"两图，便能了然。写花用淡墨，用笔之法，花瓣要从外入，勿使内出，否则因笔势关系，花瓣易成太尖，不宜也。花形有偃仰、正反、含放诸态，其位置要力避排叠联比，高低齐同，或老嫩不分与墨色一律。

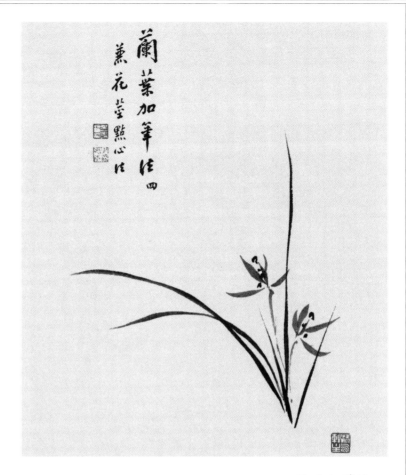

兰叶加笔法四
兼花茎点心法

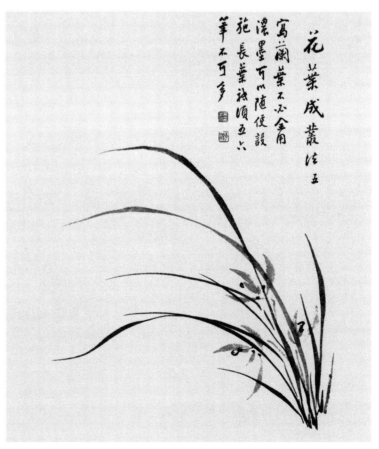

花叶成丛法五
写兰叶不必全用浓墨，可以随便设施，长叶只须五六笔，不可多。

点心：欲求兰花生动，完全寄托在花心上数点焦墨，虽数点之微，攸关画品极大。宋元之法，点心较粗而多，列为正宗，可看"兰花兼点心法"。不过，圈点大者为盛开之花，圈点略小者为含苞乍放；点全者，花正；点偏者，花侧。点心一定要在花瓣半干时施之，以显墨韵。

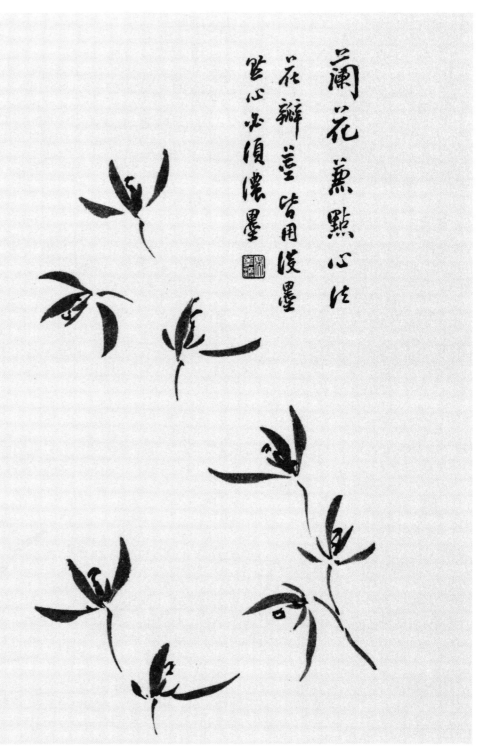

兰花兼点心法
花瓣茎皆用淡墨，点蕊必须浓墨。

花茎：花茎本来是直立似箭，入画时不妨偏斜，用淡墨竖写，由上而下，但一笔下来，劲力内敛，要见圆浑。一般说来，春兰是一茎一花，蕙兰是一茎数花，建兰是一茎三花至七八花不等。

此外，要谈到用墨问题。墨须新研，宿墨不能用；叶的墨色要深过于花，并以浓淡分出老嫩向背、远近及高下之分；点心要用最浓的焦墨，才是正格。

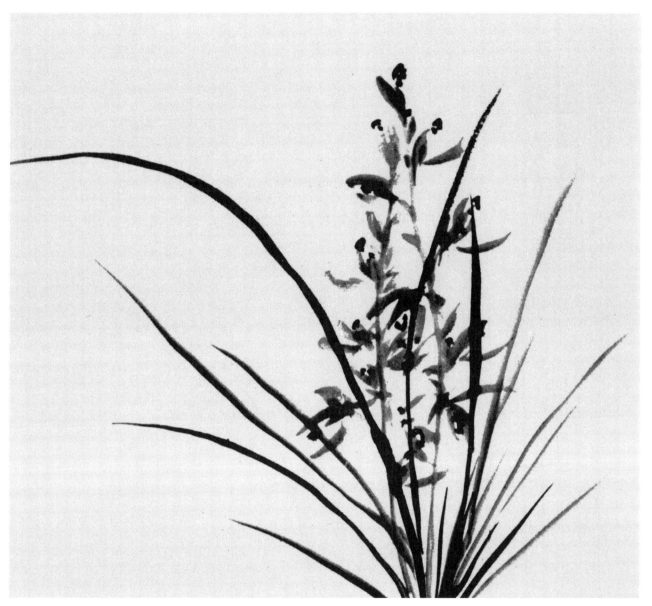

蕙兰写法

墨兰四法

一（叶） 墨色匀净从下撇上，要有迎风带露之致，笔忌呆板，气忌重浊。

二（花） 墨色深淡，花朵形式，随笔捺过，不可描填。

三（心） 点心宜用浓墨，俯仰疏密，随意施之，笔要厚重，势宜敏活。

四（茎） 淡墨竖写由上而下，略带侧势，与花蒂略相衔接。

一

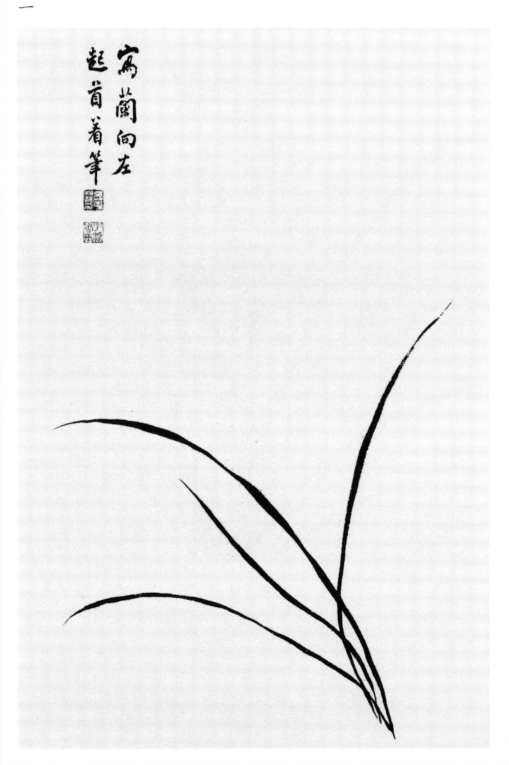

写兰向左，起首着笔。

二

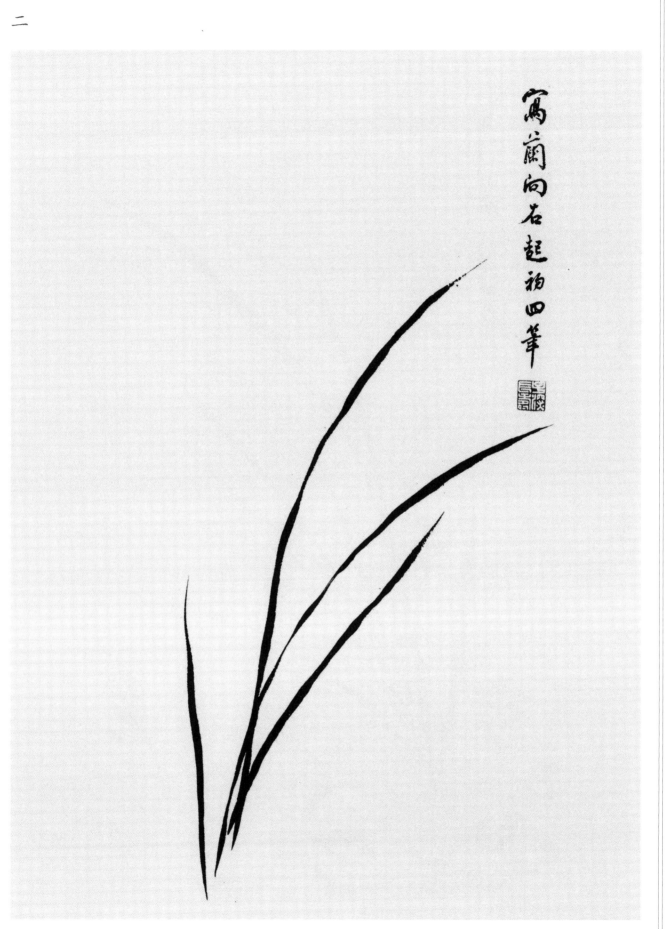

写兰向右，起初四笔。

三

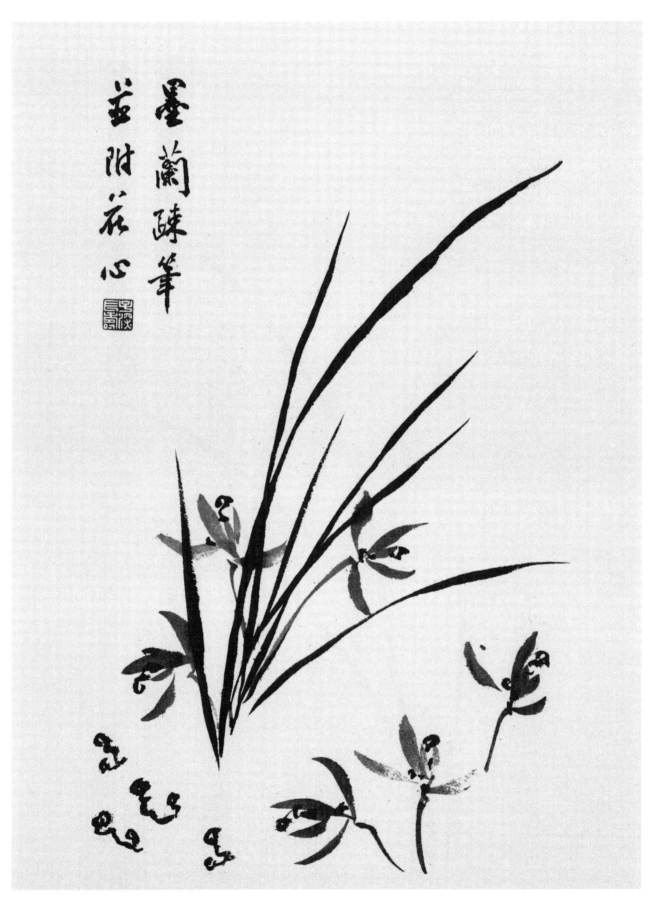

墨兰疏笔，并附花心。

四

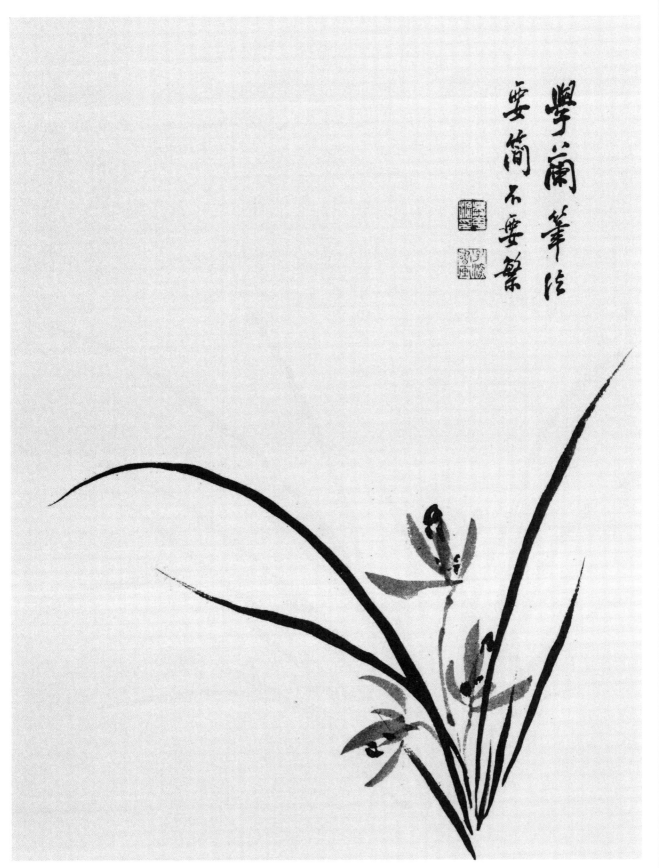

学兰笔法，要简不要繁。

五

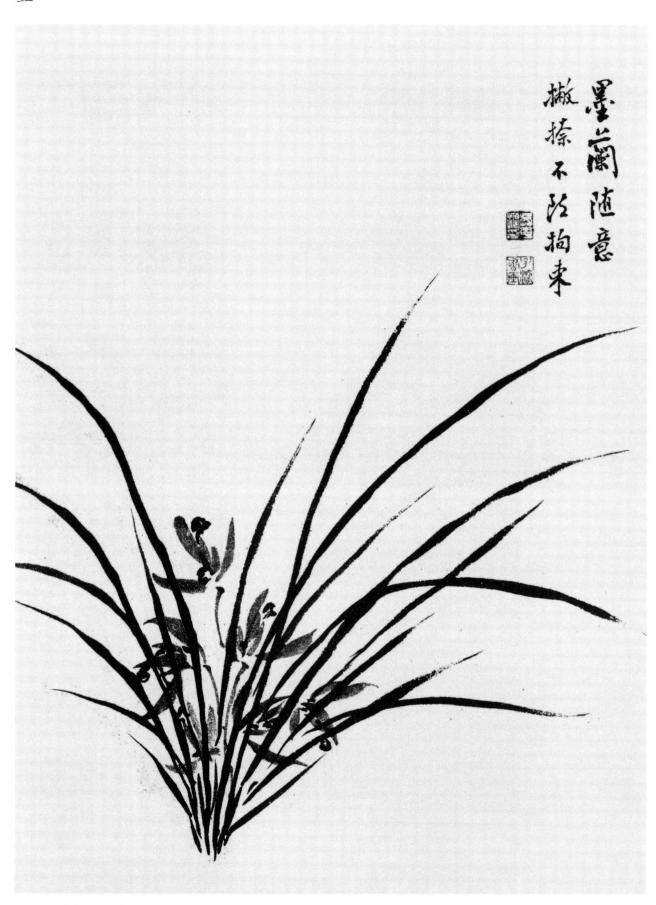

墨兰随意撇捺，不致拘束。

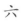

六

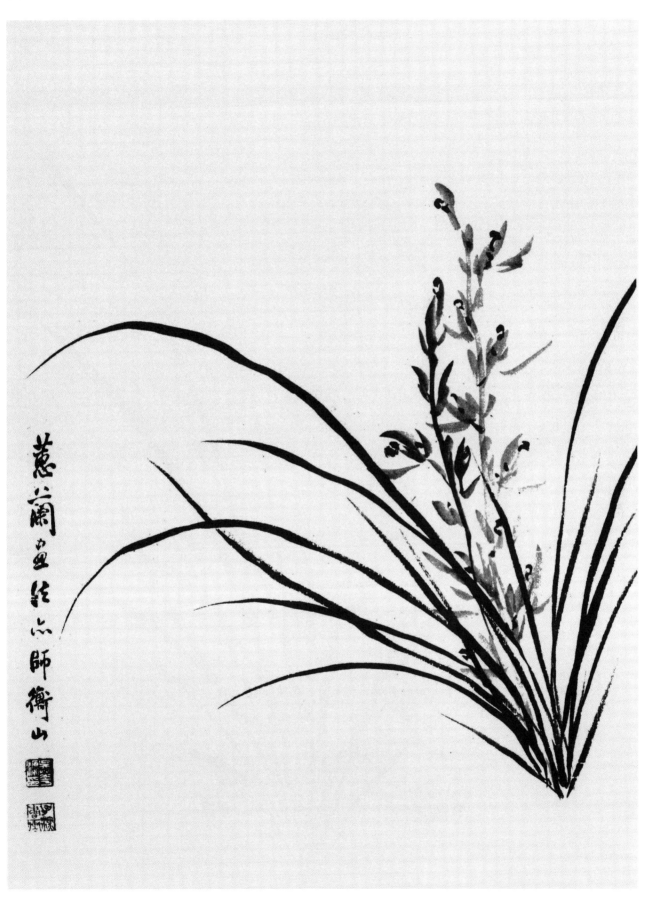

蕙兰画法，亦师衡山。

七

随笔撇捺亦
有韵趣

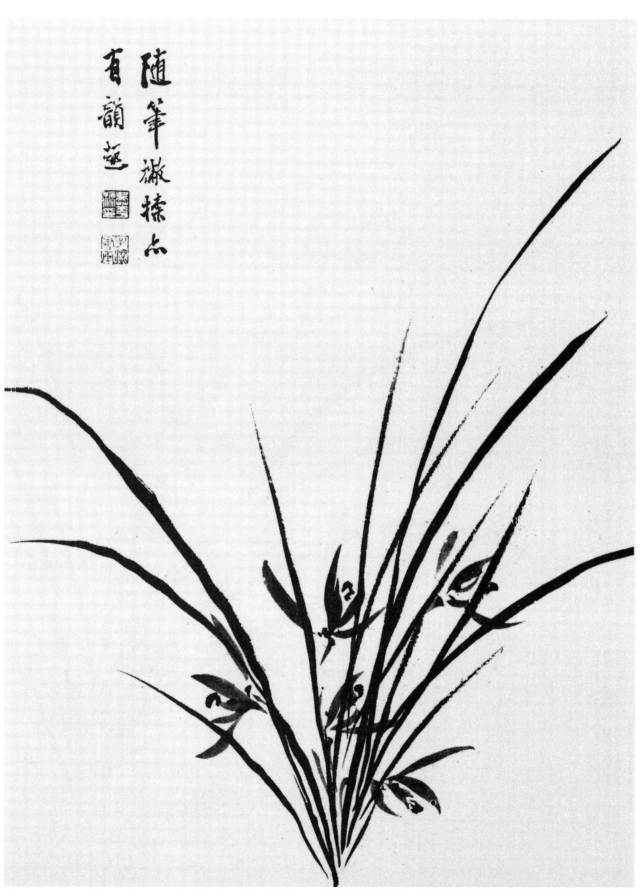

随笔撇捺，亦有韵趣。

八

宿墨败管
此有风趣兰竹草三種
葉法左撇更難

宿墨败管，亦有风趣。兰竹草三种叶法，左撇更难。

九

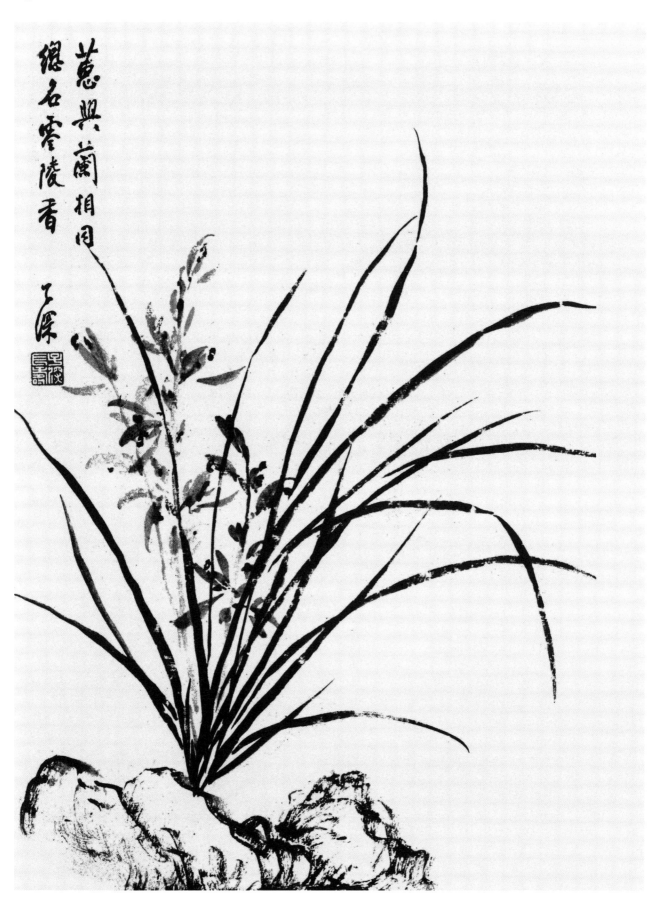

蕙与兰相同，总名零陵香。

十

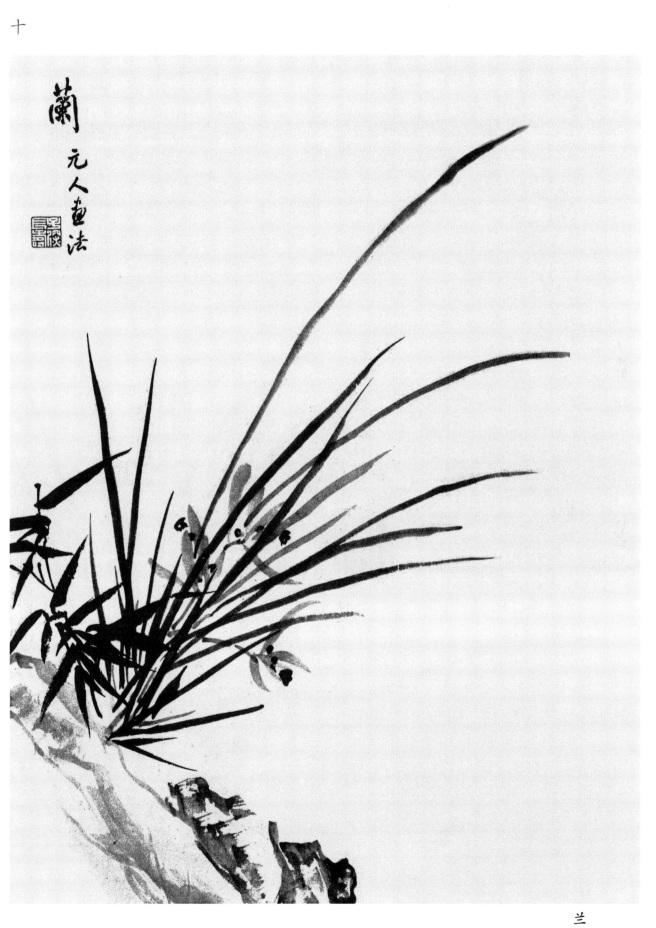

兰
元人画法。

十一

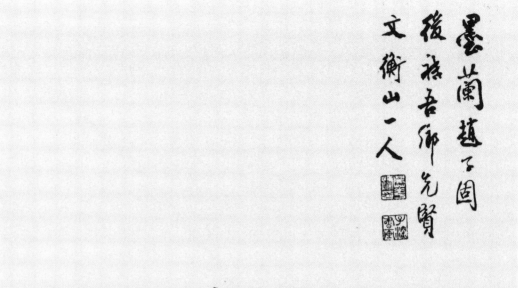

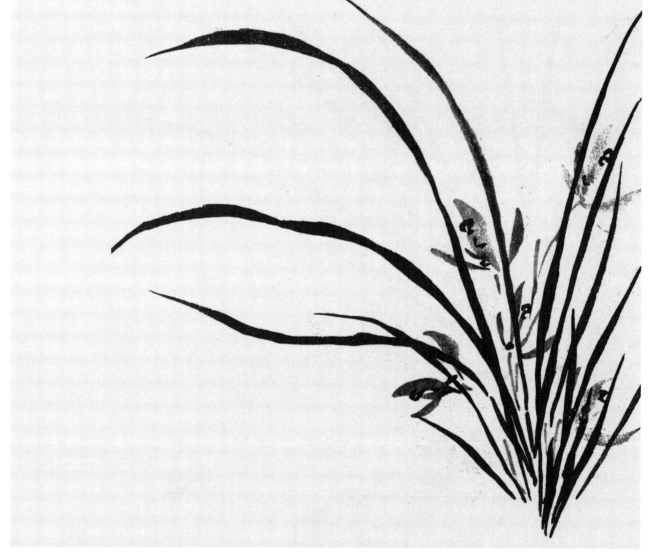

墨兰

赵子固后，只吾乡先贤文衡山一人。

十二

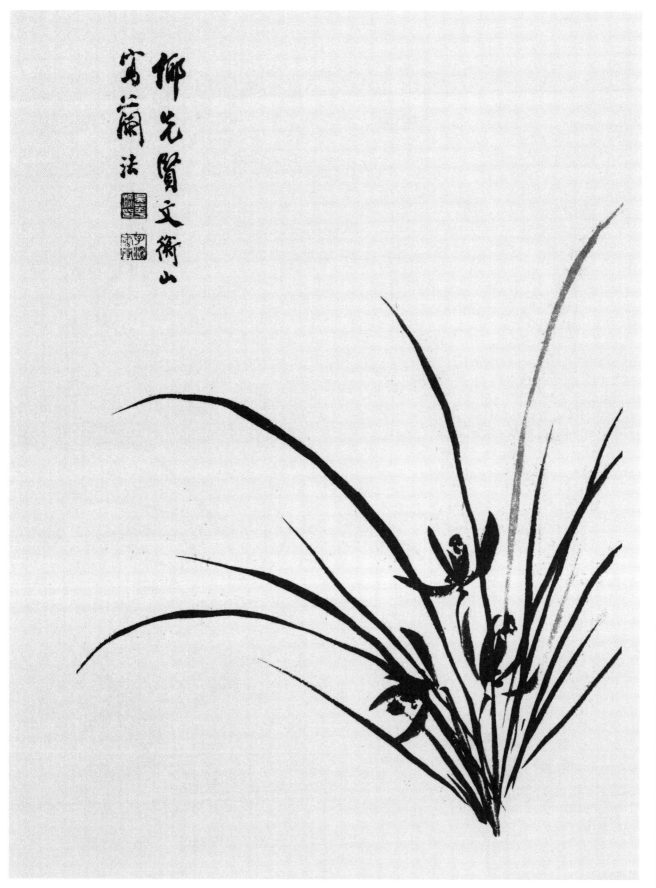

乡先贤文衡山写兰法。

画兰范图

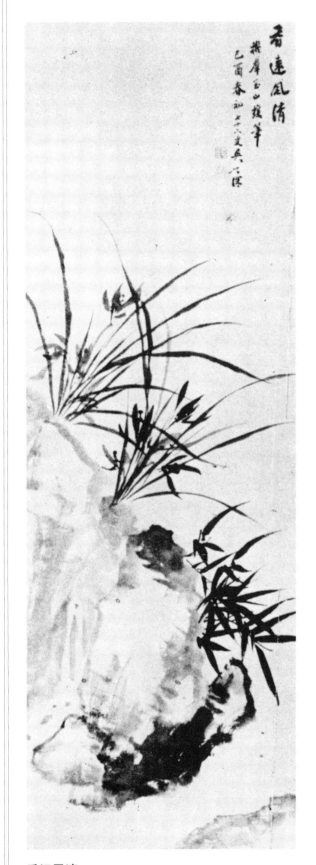

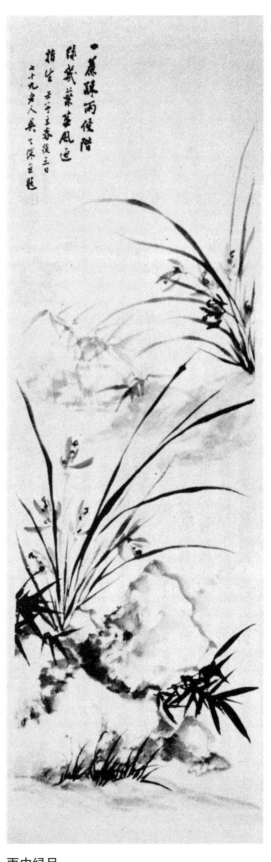

香远风清

拟群玉山樵笔。

雨中绿足

一帘疏雨侵阶绿，几叶英风绕指生。

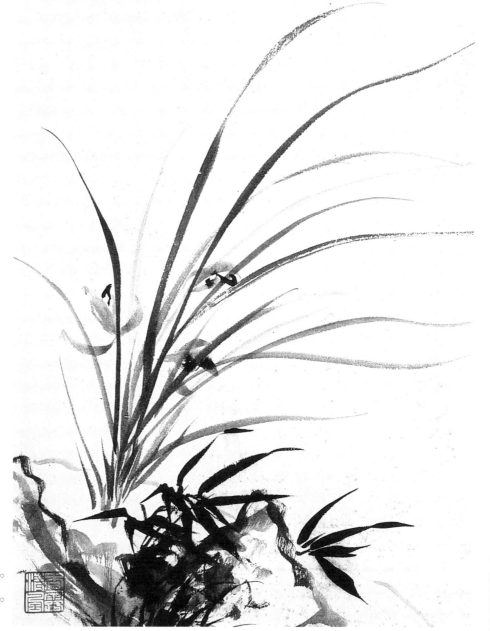

兰花图

美人隔澧浦，日暮倚幽篁。

繁霜忽已陨，为我纫秋芳。

临群玉山樵。

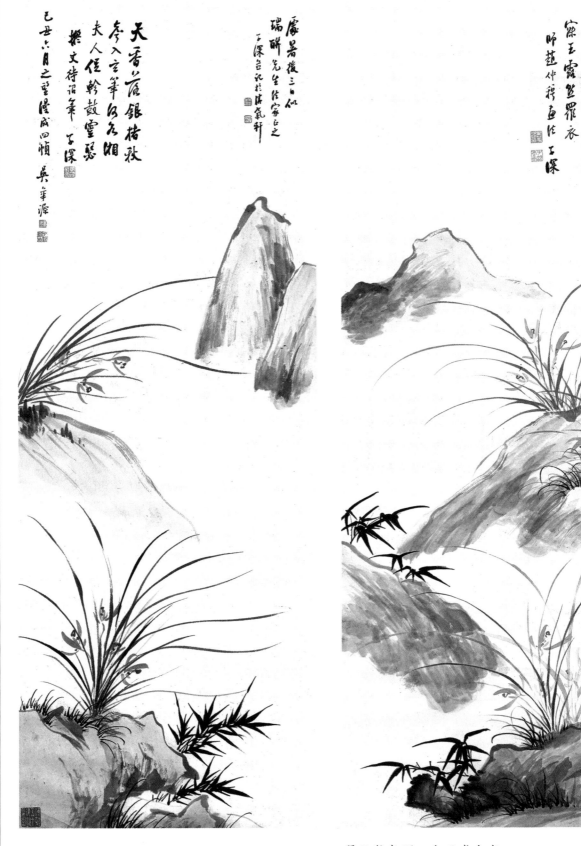

兰石图（四屏）

天香落银楮，秋声入玄笔。

何如湘夫人，促轸鼓灵瑟。

拟文待诏笔。

翠袖舞春晖，光风感自威。

夜凉浑不寐，雨露点罗衣。

师赵仲穆画法。

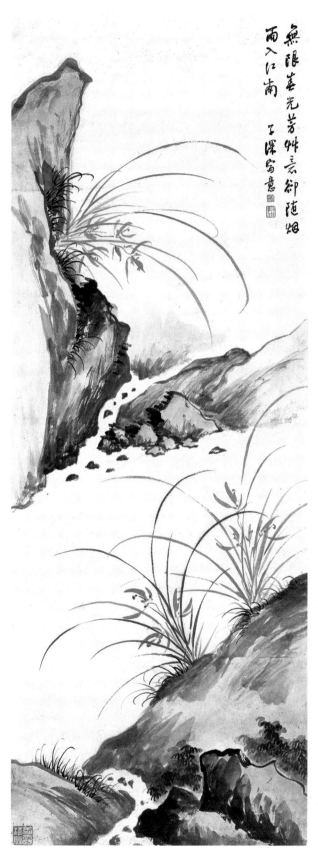

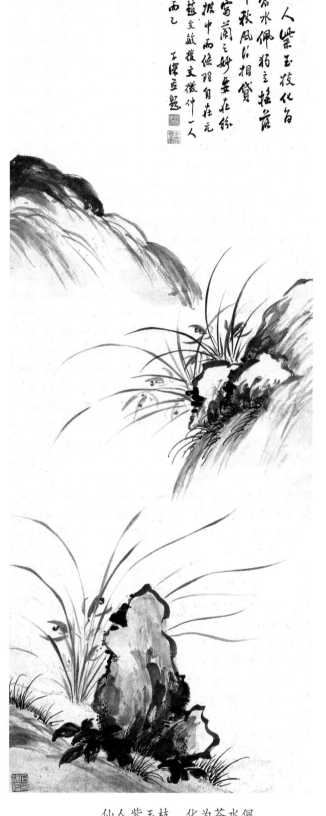

无限春光芳菲意，却随烟雨入江南。

仙人紫玉枝，化为苍水佩。
独立摇落中，秋风行相贷。
写兰之妙要在纷披中而条理自在，
元赵文敏后，文徵仲一人而已。

第二章 墨竹写法

写竹多用水墨而少设色，多没骨而少勾勒，较之其他绘画为难。山水人物，如有败笔，尚可补救，惟兰竹一经落笔，便难更改，章法尤感不易。自宋文与可出，竹法最臻完善，后人奉为宗师，继之元明两代，有李息斋、吴仲圭、柯九思、王孟端、夏仲昭诸家，皆为墨君之正统，俱宜仿效，吾人能得以上诸家写竹之诀窍，集其大成，便能自出机杼。到了清时，写竹者多不揣摩烟梢竿露形态，徒尽其挥毫之能事，实难与宋元明诸大家相比，所以写竹终于夏仲昭，自后不免空言宗法。

兹将墨竹写法，分立竿、划节、出枝、布叶四事述之。

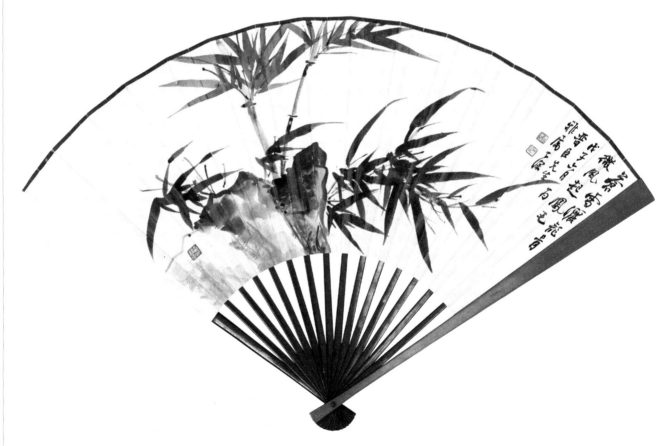

竹石图

苍雪洒龙骨，微风起凤毛。

画竹竿法

立竿：写竿用淡墨，以"大兰竹"笔濡墨后，悬腕中锋，从下向上写，一气呵成，平均发展，不可迟滞，笔意要贯穿全竿。写竿要留节，下根与上梢之处距离要短，中间稍长。两竿以上，节不可排列相对，要分出高低，以示各竿生长有异；一幅画中植两竿以上者，要分前后与粗细，前者色浓，后者色淡；近者竿粗，远者竿细，这是透视。但可弯节，不可弯竿，腕力要能入木三分，使刚健中带有柔韧之意，切忌水墨过湿，使竹竿为之臃肿偏斜，且须避免顶天立地之构图。所谓"顶天"即竿画到纸的顶端尽处，"立地"即竿画到纸的下端尽处，两者只可择一而为，避免同时并用。

划节：立竿既定，待墨略干时，即需划节，由左捺至右面，但不能等到墨色全干时为之，以免缺乏墨韵。写节用焦墨（即浓墨），看来很简单，一勾便成，其实并不容易；划节用笔要坚劲有力，如写隶书然，一捺便是，但不能描半笔或分两笔写成。墨忌浮湿，上一节要两边翘起，中间略下，如月弯形；下一节要承接上一节的笔趣，中间虽断，但有连属意，就要靠写节功夫了。清人及近人多用"乙字上抱式"或"八字下抱式"法，即芥子园画谱上所列者，此非古法不宜学。

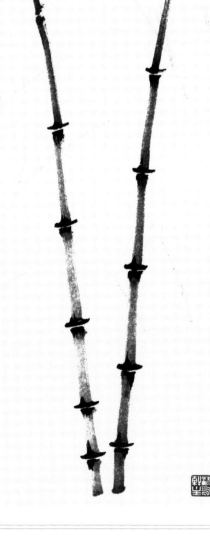

双竿玉立 淡墨写竿深墨
填节交接屡略加渲染

立竿点节法
双竿玉立，淡墨写竿，
深墨填节，交接处略加
渲染。

出枝：写枝最好用"小兰竹"笔，下笔要遒健，运腕宜速，不能迟缓，故写枝最难。枝要在节处出生，通常写竹多从根部第五节起出枝，不宜任意在竿上无节的地方出枝，正如黄山谷所告诫后人的，"生枝不应节，乱叶无所归"。要知晴竹（又名阳竹）、雨竹（又名阴竹）与风竹的枝法，各不相同。晴竹枝皆向上，使叶昂扬，故用笔须坚劲，以状独立不挠之概；雨竹枝因受雨的压力，故干枝下垂，便与晴竹不同；风竹枝则随风而倾，故生枝不宜直，应作弧形。同样地，叶多则枝覆，叶少则枝昂，只要体会竹的生理，写枝就不至于乱。如要叶叶有情，则完全要看出枝的形势而定，有时单枝片叶，韵味无穷，但绝不能无枝而生叶。

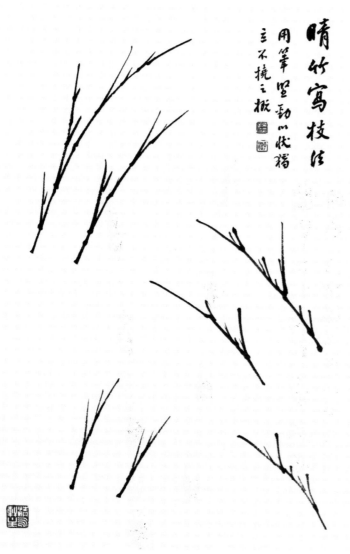

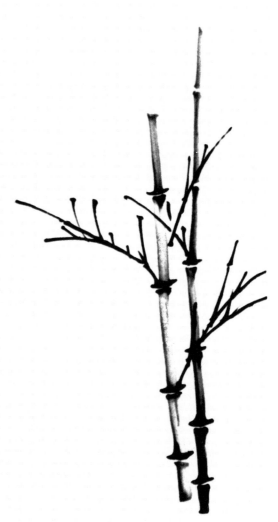

晴竹写枝法

用笔坚劲，以状独立不挠之概。

生枝应节法

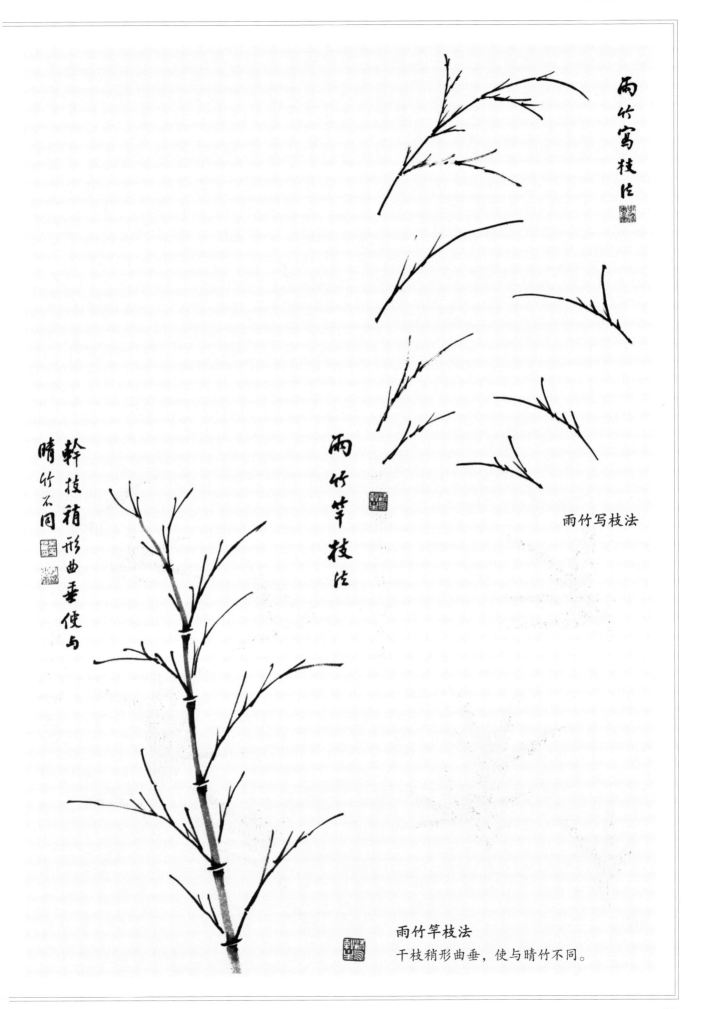

雨竹写枝法

雨竹写枝法

雨竹竿枝法

雨竹竿枝法
干枝稍形曲垂，使与晴竹不同。

画竹叶法

布叶：叶在一幅画面上所表现最多。要浓淡相间，疏密得势，若断若续，或直或斜，全赖叶的表现。晴竹因接近阳光故叶向上，大都由三笔起，像倒写"个"字，以三笔为基，逐渐加上去，而至成簇，较见容易。雨竹是受雨的压力，故叶下垂，写来较难，也是从三笔起，逐渐加上去，可以加到六笔、七笔或九笔，成为一簇；或另加一笔，称为"补笔"。补笔最难，要看在何处该补，同时补笔要短小些，切忌长大。叶的组合有一个秘诀，在古人竹谱里似未论及，就是写一丛叶时，起笔之叶要短小，继之逐渐放大，才不至成为齐大或齐小之状。写叶时胆要大而心须细，一撇而过，不能迟留，更不可一叶分两次描。叶多须不乱，所谓"密不通风，宽可走马"；叶少亦须不孤，要亭亭玉立，恰到好处。写时要悬腕，笔笔送到叶尖上，能用"拖"的方法，自然秀健有力，达到叶叶飞动，有声有色，方入古贤堂奥。初学者宜先学写叶，一簇簇地写，先主后宾，到了笔法纯熟之后，才可着干，则无不利之理。元张退公有言："扫叶者尖不似芦，细不似柳，三不似川，五不似手。"这是指出写叶之病，岂可不知。

画晴竹法

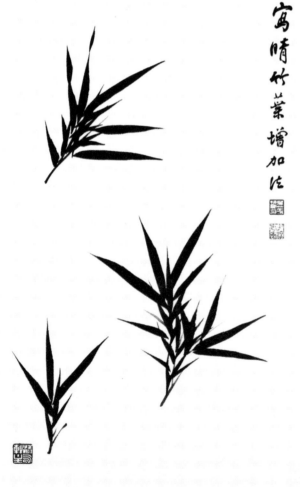

写晴竹叶增加法

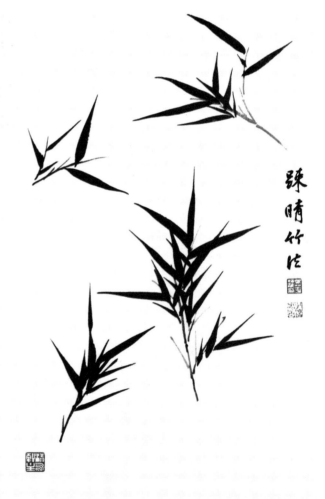

疏晴竹法

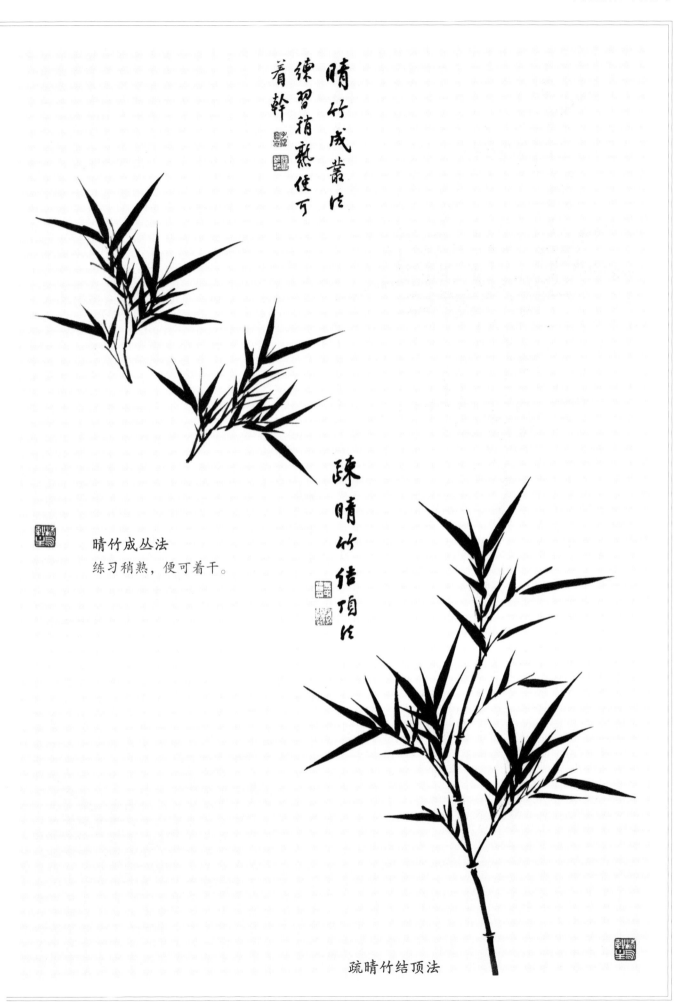

晴竹成丛法
练习稍熟，便可着干。

疏晴竹结顶法

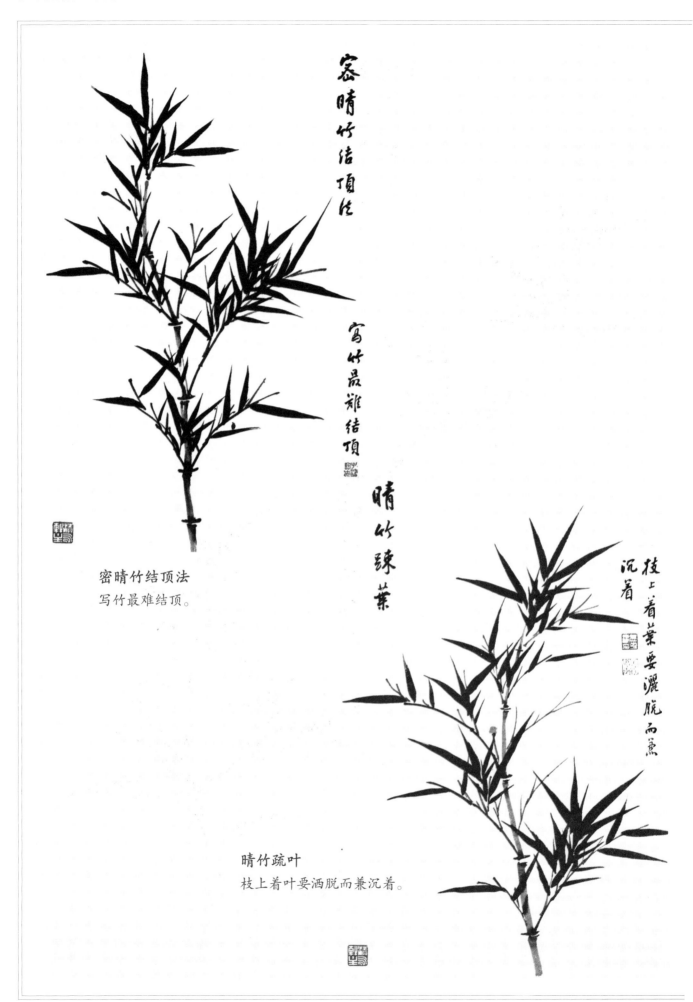

密晴竹结顶法
写竹最难结顶。

晴竹疏叶
枝上着叶要洒脱而兼沉着。

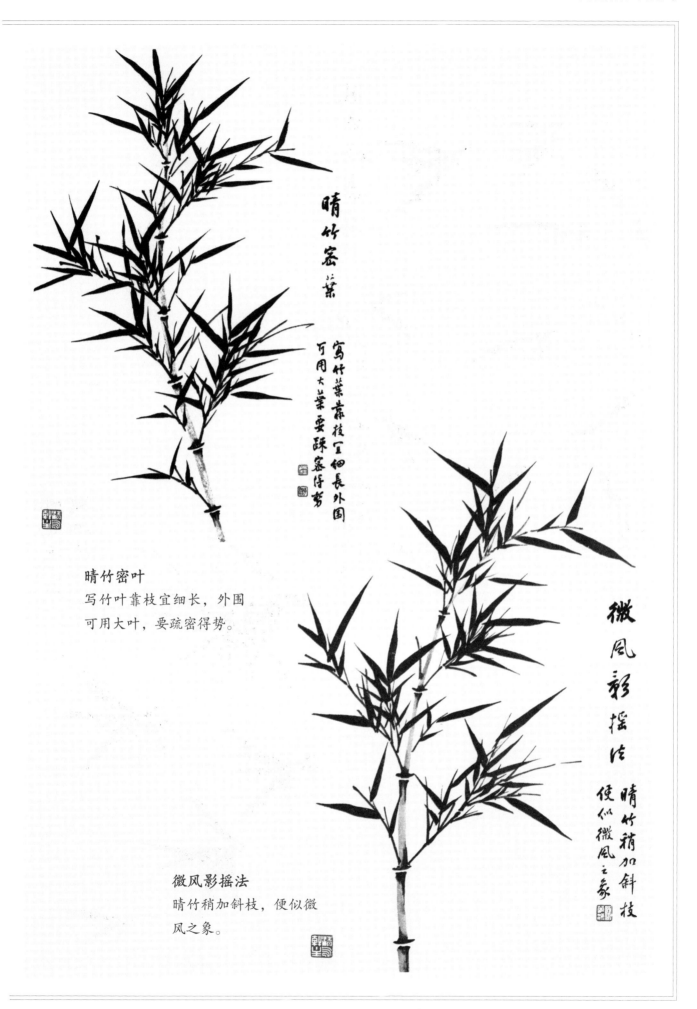

晴竹密叶

寫竹葉靠枝宜細長外圍
可用大葉要踈家得勢

晴竹密叶

写竹叶靠枝宜细长，外围
可用大叶，要疏密得势。

微風影搖法

晴竹稍加斜枝
便似微風之象

微风影摇法

晴竹稍加斜枝，便似微
风之象。

雨竹风竹法

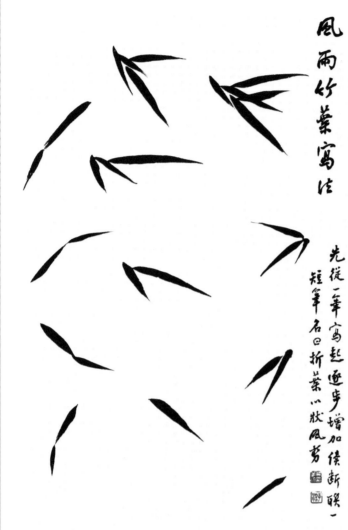

风雨竹叶写法

先从一笔写起，逐步增加续断联，一短笔，名曰折叶，以状风势。

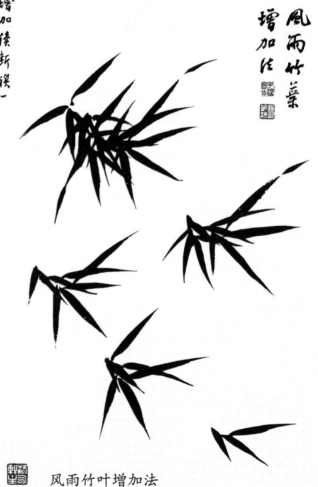

风雨竹叶增加法

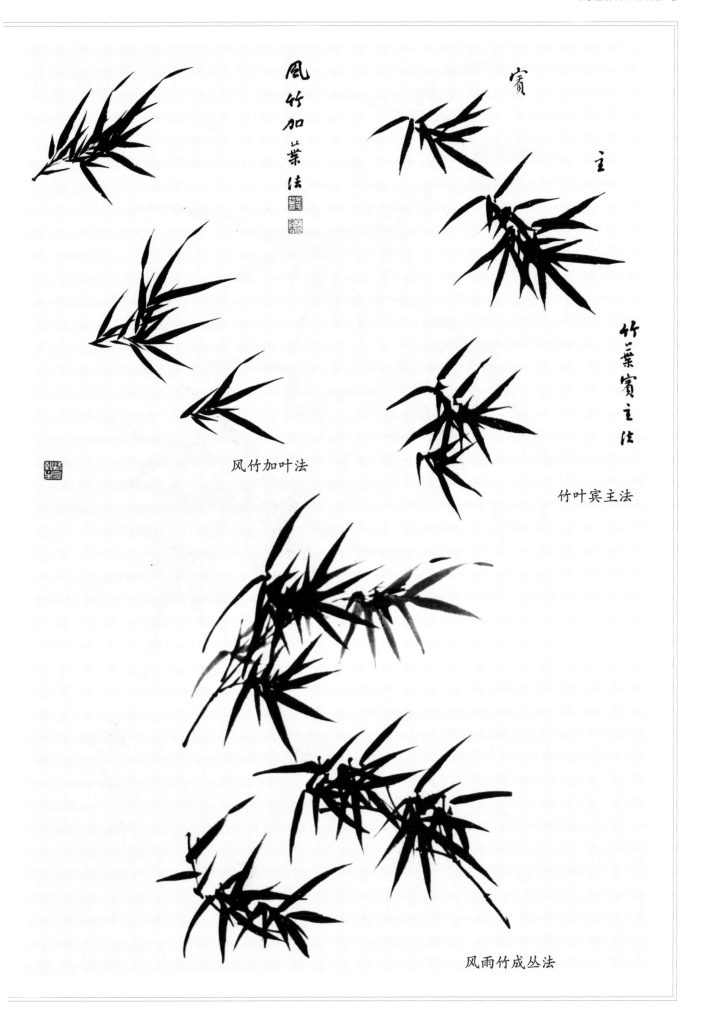

风竹加叶法

竹叶宾主法

风雨竹成丛法

雨竹法

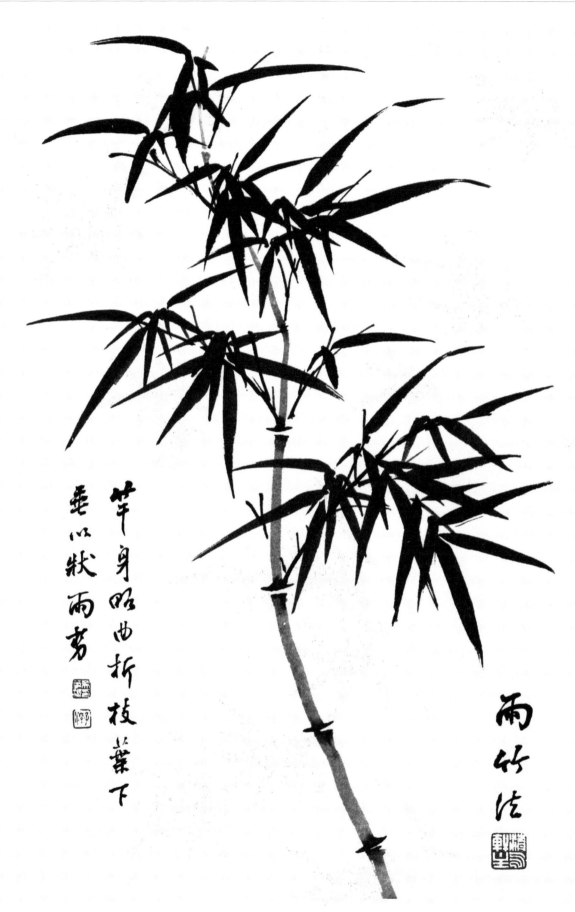

竿身略曲折，枝叶下垂，以状雨势。

垂以状雨势 竿身略曲折枝叶下

雨竹法

雨竹法

竿身略曲折，枝叶下垂，以状雨势。

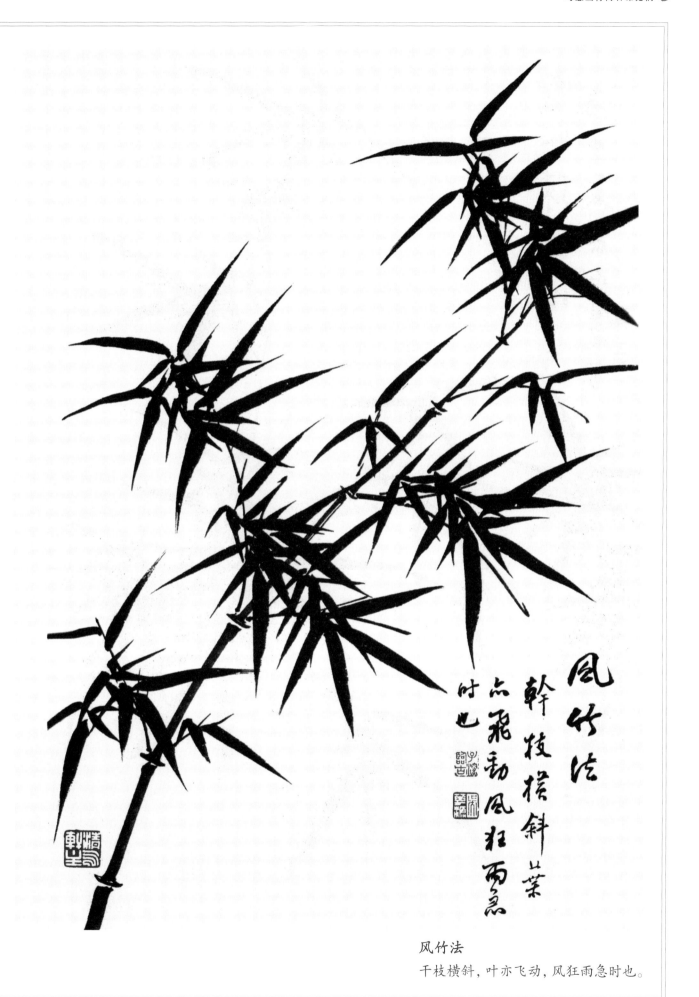

风竹法

干枝横斜，叶亦飞动，风狂雨急时也。

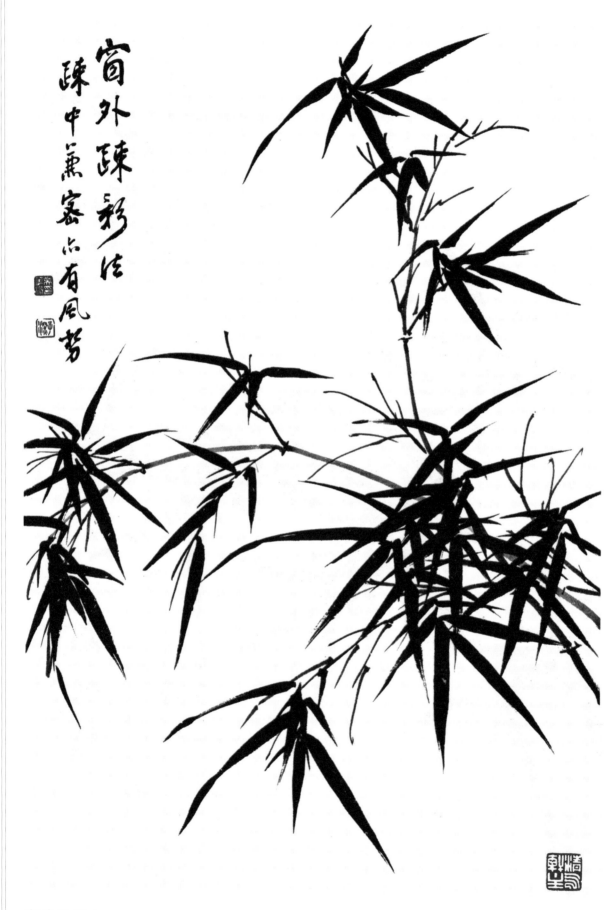

窗外疏影法

疏中兼密，亦有风势。

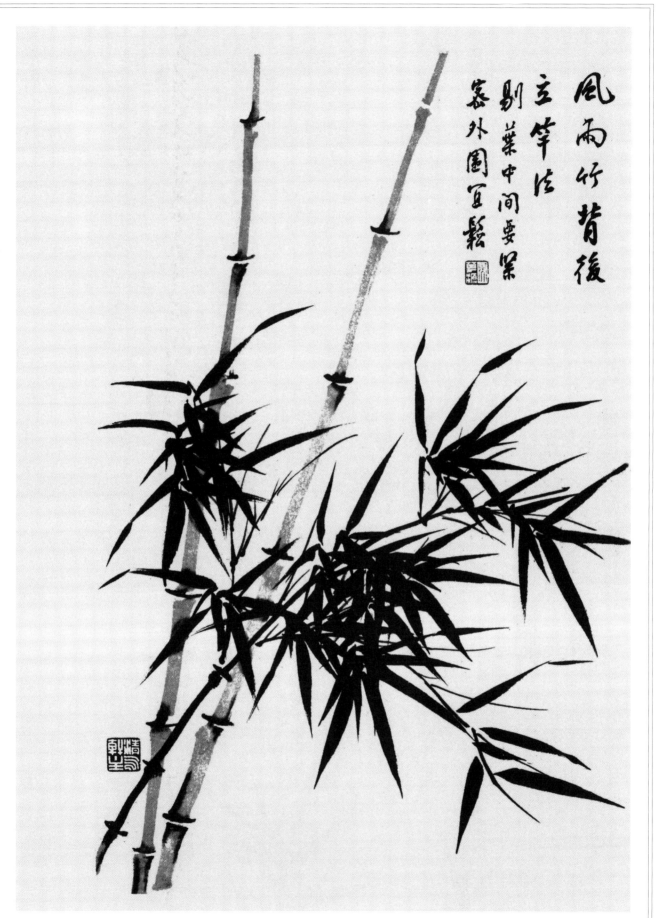

风雨竹背後
立竿法
剔叶中间要紧密
密外围宜鬆

风雨竹背后立竿法
剔叶中间要紧密，外围宜松。

墨竹四法

一（竿） 从下写向上顶，先粗短，渐至细长，每竿墨色一例，倘画两竿一深一浅，须要分开不可杂乱。

二（节） 由左捺至右面，墨色宜浓，纸墨略燥，再用同等墨色，略填底角，使相衔接。

三（枝） 从里画出，根须连节，笔要苍劲，墨忌淡湿。

四（叶） 逆笔剔出，里叶紧密略细，外叶浓厚宜润，以疏密分前后；晴竹形势从下向上，风雨竹要斜出垂下。

一

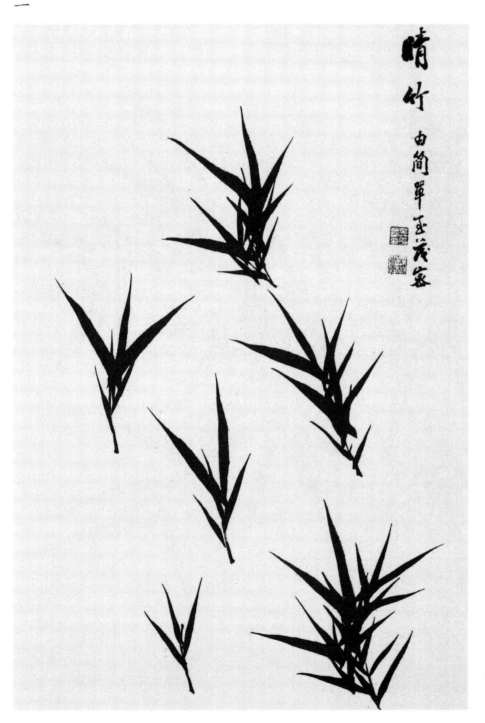

晴竹
由简单至茂密。

二

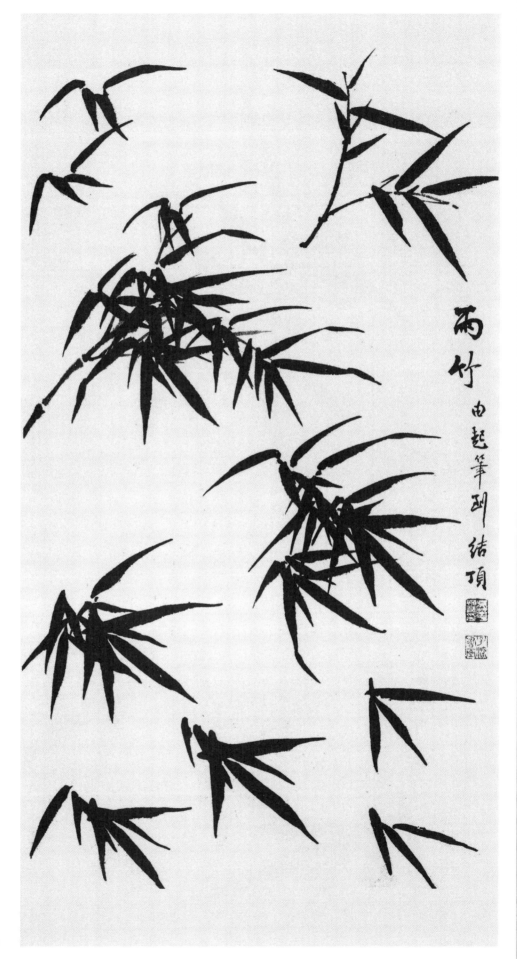

雨竹 由起笔到结顶

雨竹

由起笔到结顶。

三

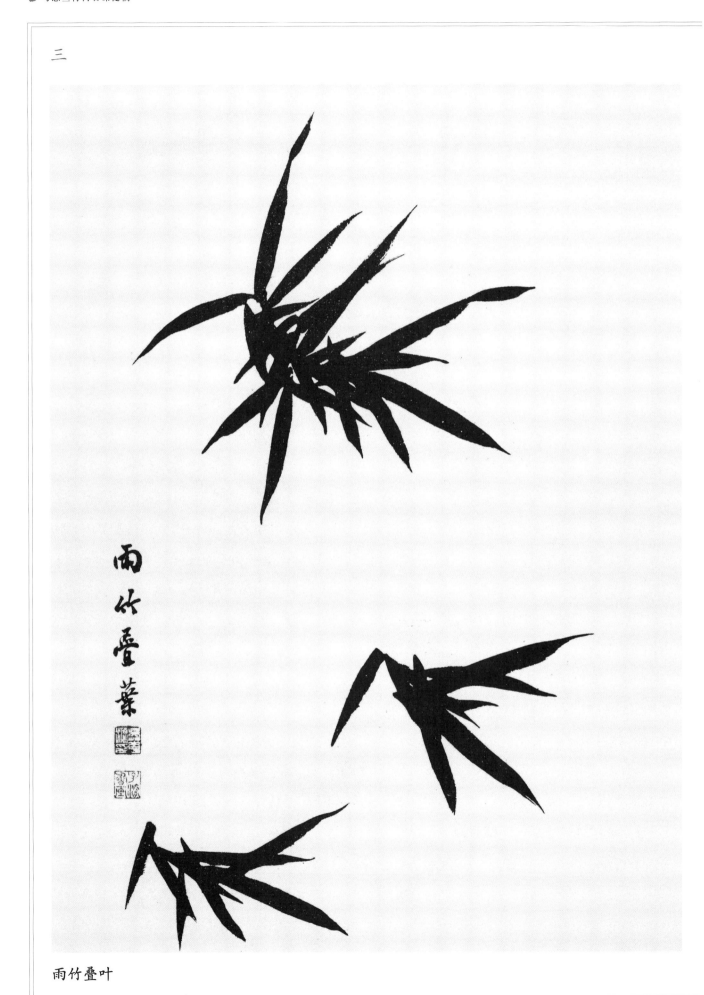

雨竹叠叶

四

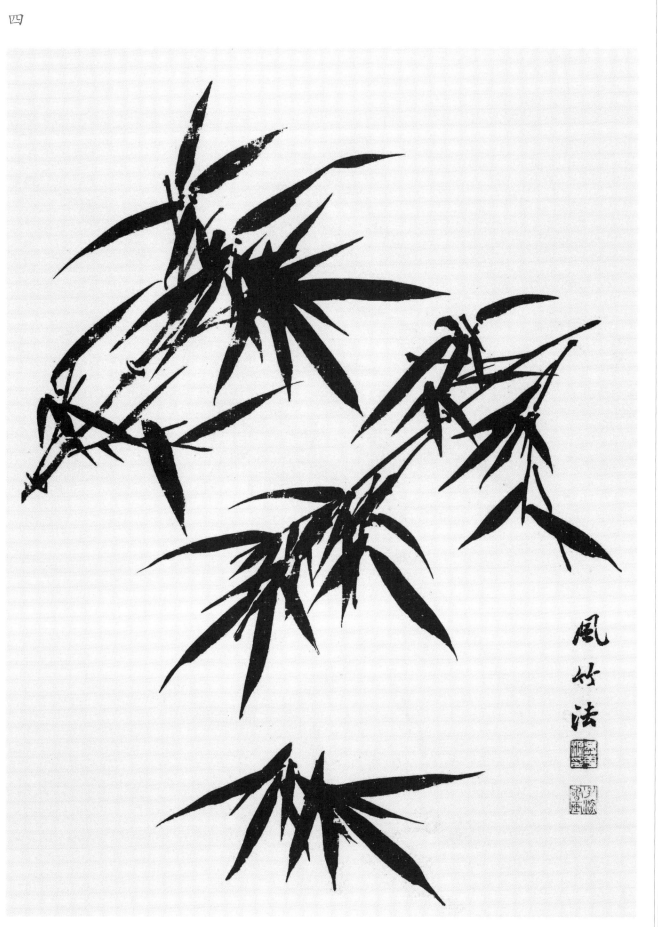

风竹法

五 崖风竹

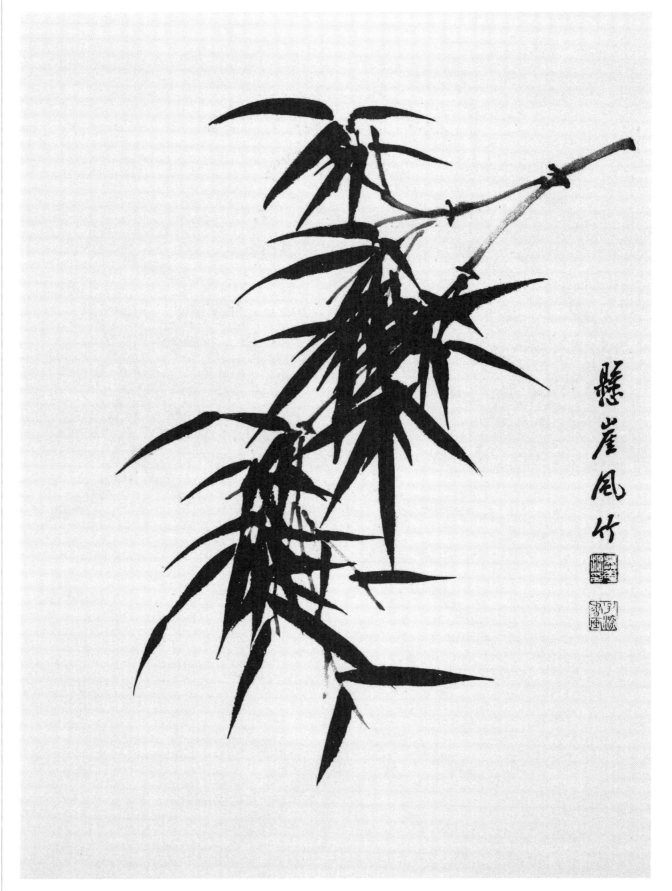

悬崖风竹

六

竹根写置坡石上

竹竿交合最难得势
元李息斋能之

竹根写置坡石上

竹根写置坡石上
竹竿交合，最难得势，元李息斋能之。

七

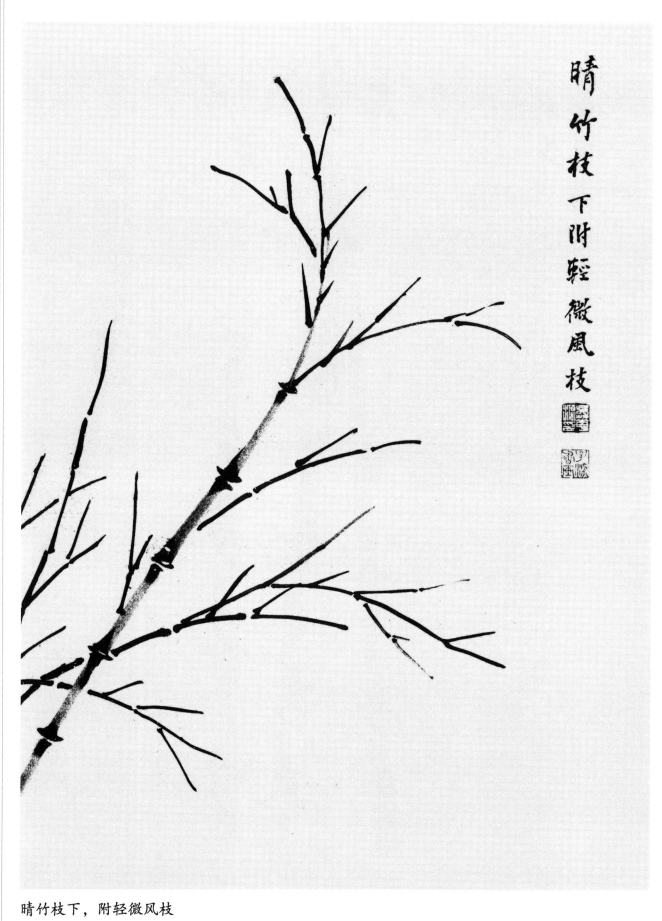

晴竹枝下附轻微风枝

晴竹枝下，附轻微风枝

八

微风细雨枝竿法

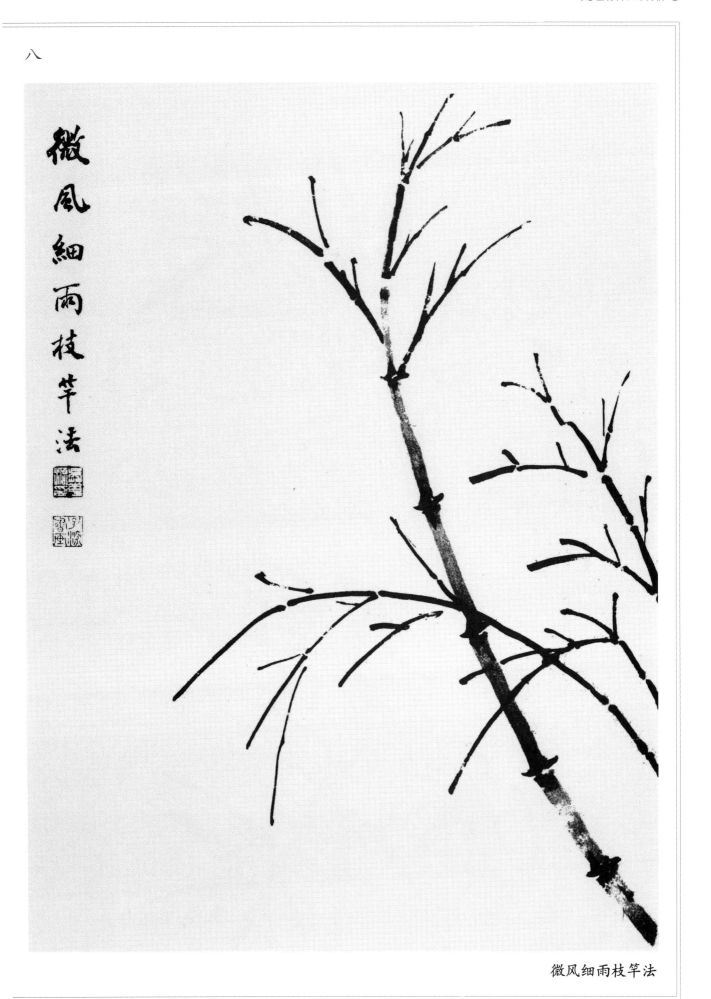

微风细雨枝竿法

九

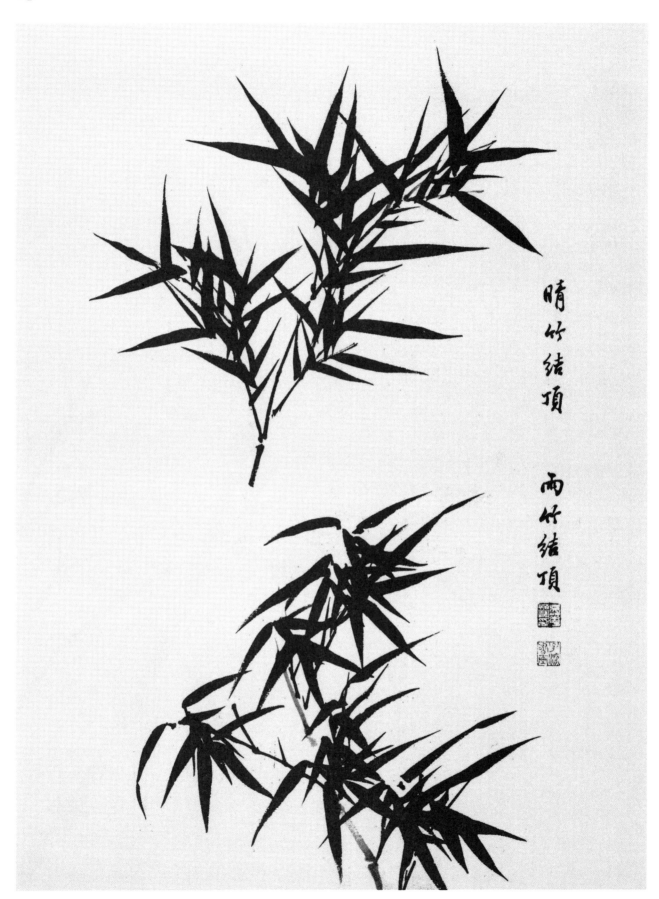

晴竹结顶　雨竹结顶

晴竹结顶，雨竹结顶

十

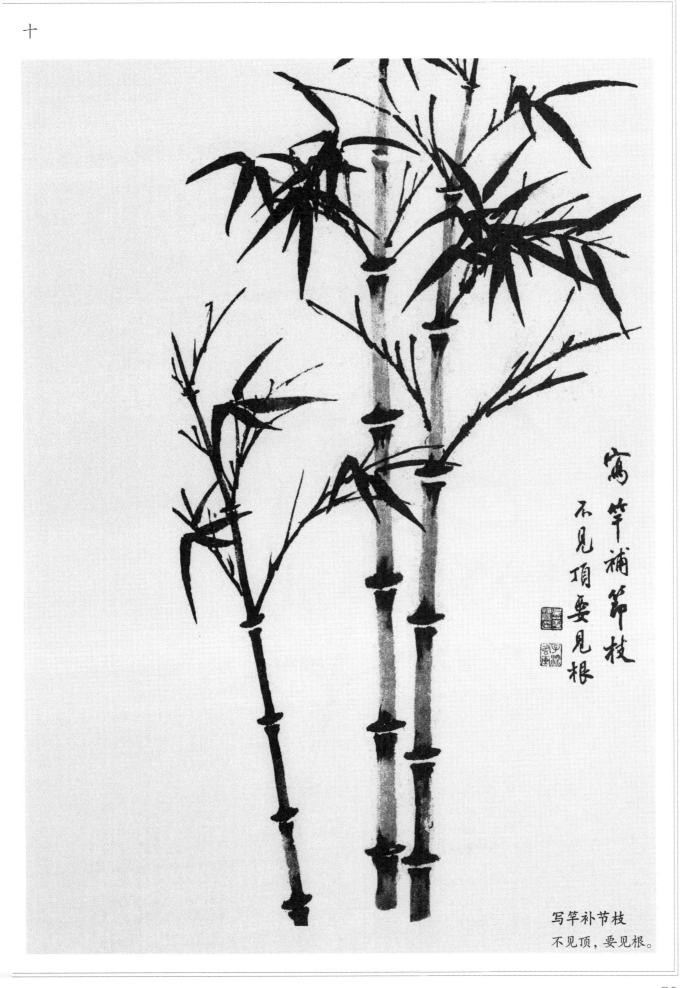

写竿补节枝
不见顶要见根

写竿补节枝
不见顶，要见根。

十一

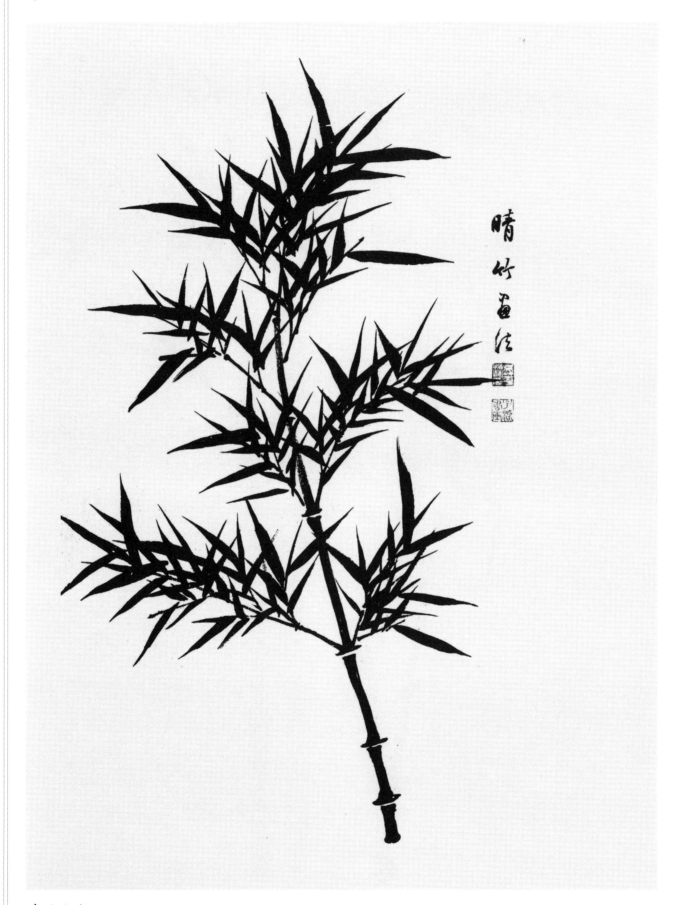

晴竹画法

十二

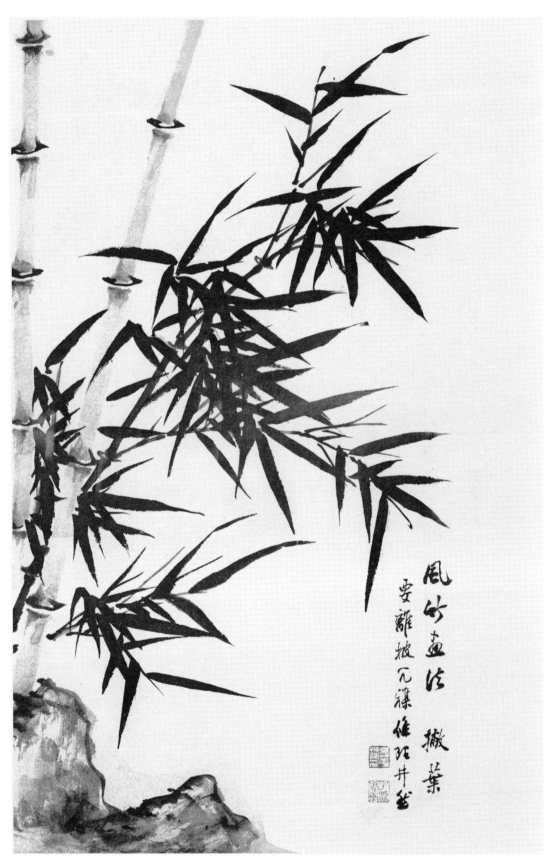

風竹畫法　撇葉
要離披冗雜條理井然

风竹画法

撇叶要离披冗杂，条理井然。

画竹范图

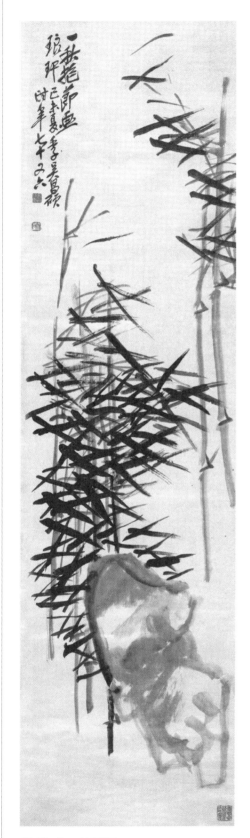

吴昌硕　竹石图

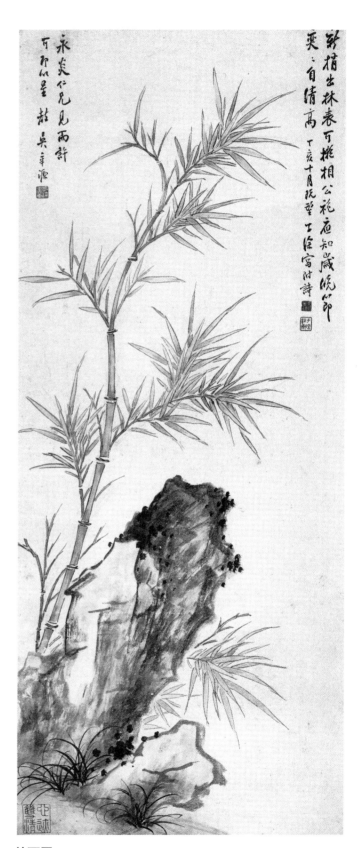

竹石图

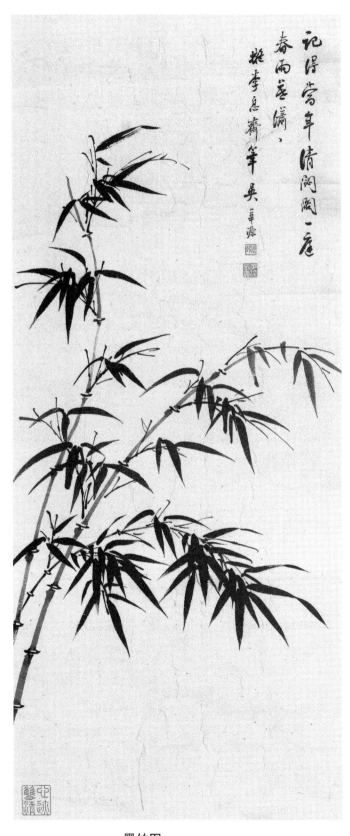

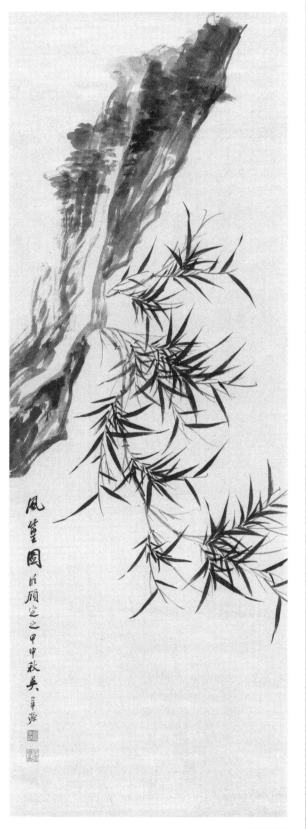

墨竹图

记得当年清闷阁，一庭春雨暮潇潇。

风篁图

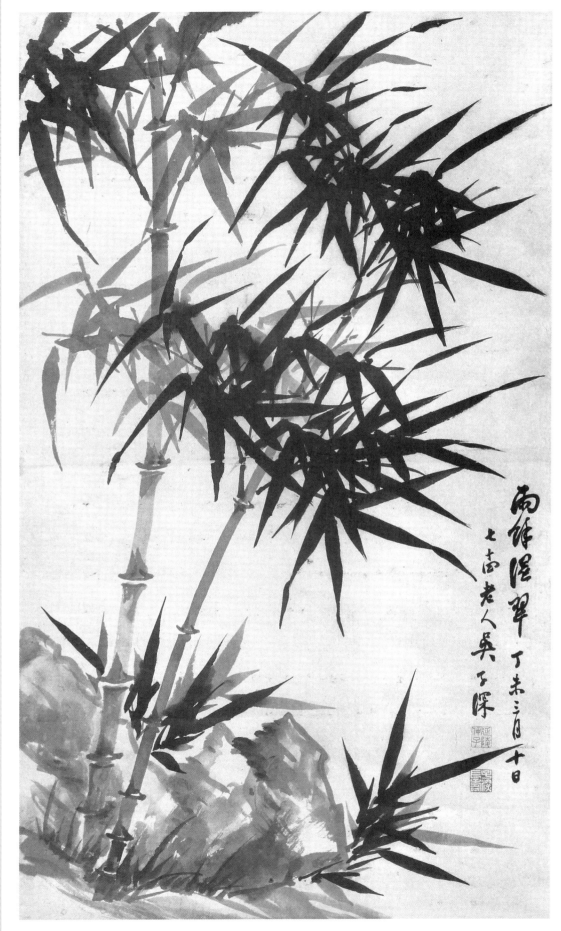

雨余湿翠图

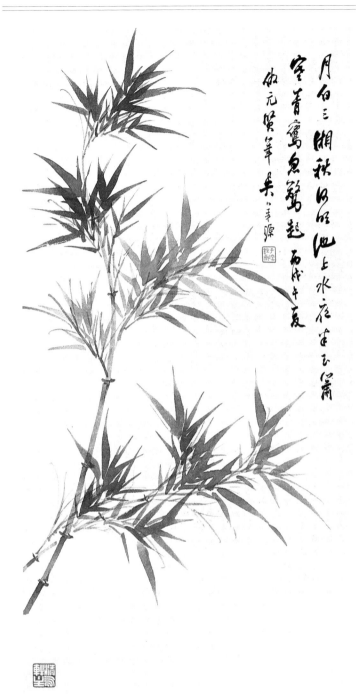

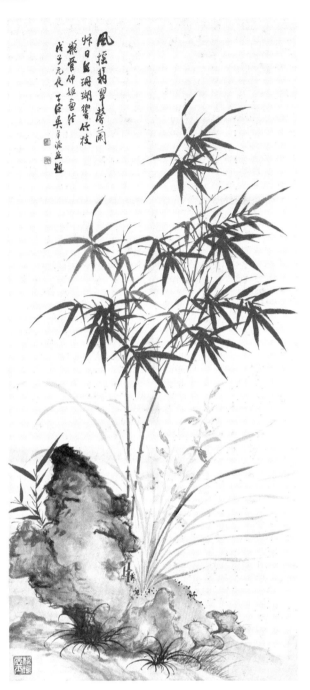

竹图

月白三湘秋，何明池上水。
夜半玉箫寒，青鸾忽惊起。

拳石兰竹图

风摇翡翠馨兰草，日照珊瑚响竹枝。

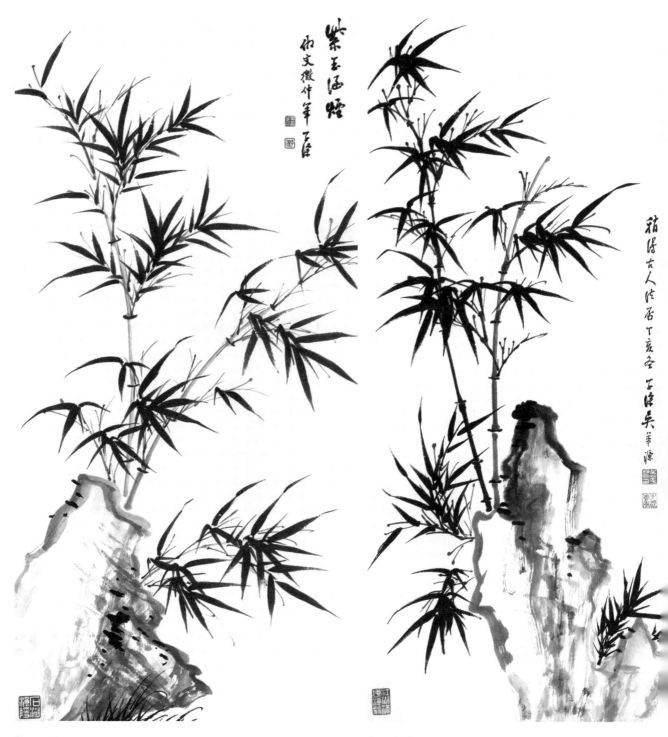

紫玉涵烟

仿文徵仲笔法。

清风高节

世传高尚书写竹能仿佛文苏，同时赵集贤犹北面事之，此帧以意为之，未识能稍得古人法否。

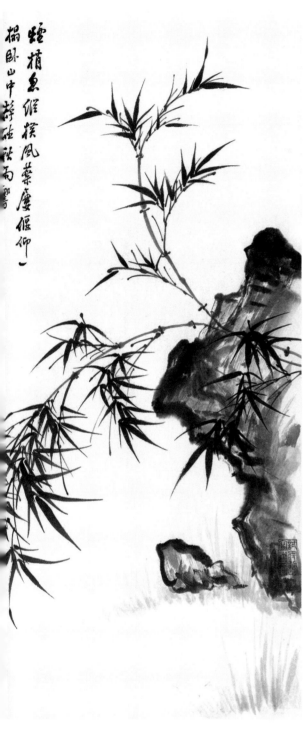

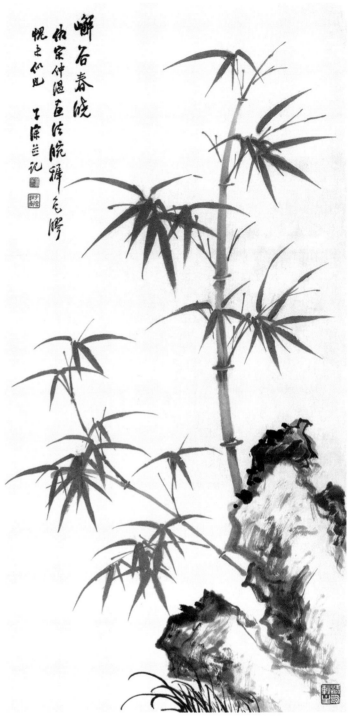

竹石图

烟稍忽纵横，风叶屡偃仰。
一榻卧山中，静听秋雨响。
仿息斋学士画法。

嶰谷春晓

仿宋仲温画法，腕屏色胶，愧未似也。

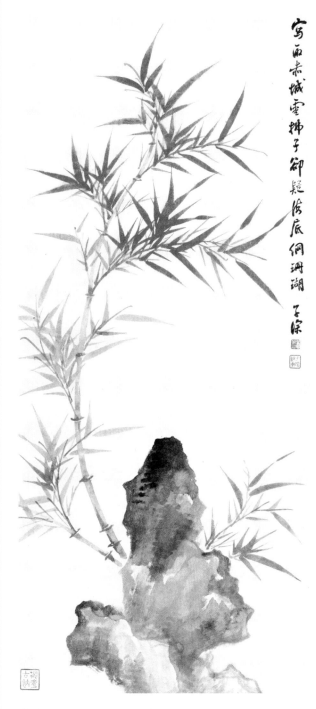

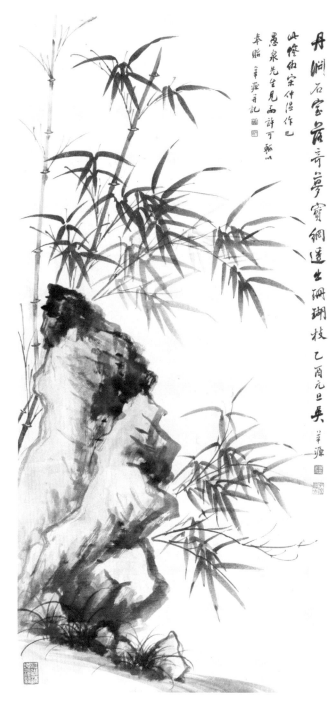

写雨赤城云拂子
却疑海底网珊瑚
子深

丹渊石室奇梦
宝网透出珊瑚枝
乙酉元旦吴
山阴仿宋仲温作也
恩泉先生见而许可
承赐羊源于记

朱竹图

写取赤城云拂子，却疑海底网珊瑚。

朱竹寿石图

丹渊石室落奇梦，宝网透出珊瑚枝。
此帧仿宋仲温作也。

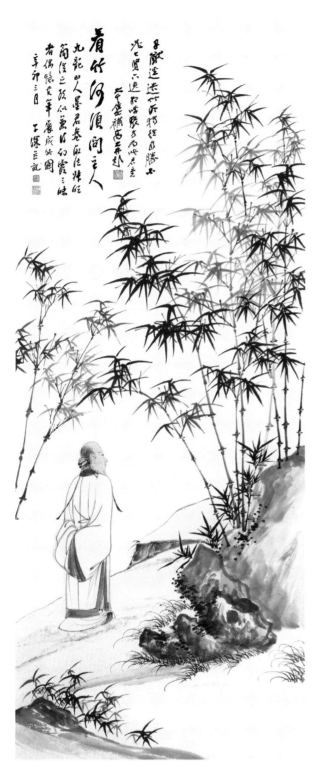

张大千，吴子深　看竹何须问主人

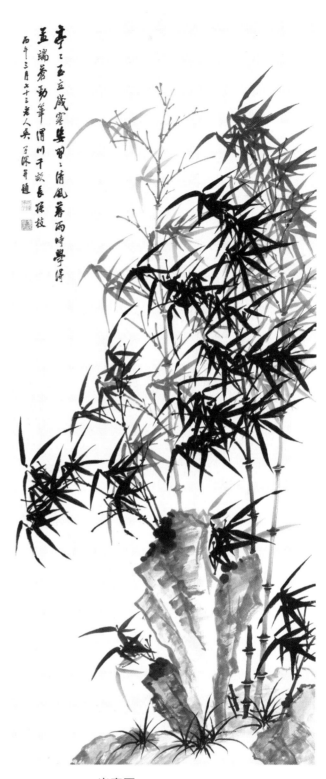

岁寒图

亭亭玉立岁寒姿，习习清风暮雨时。

学得孟端苍劲笔，渭川千亩长孙枝。

第三章 树石写法

古人云："石为山之子孙，树乃石之侪侣；石无树则无庇，树无石则无依。"由此可知，写树必先顾石，写石仍须应树，互相照顾，乃是真理。

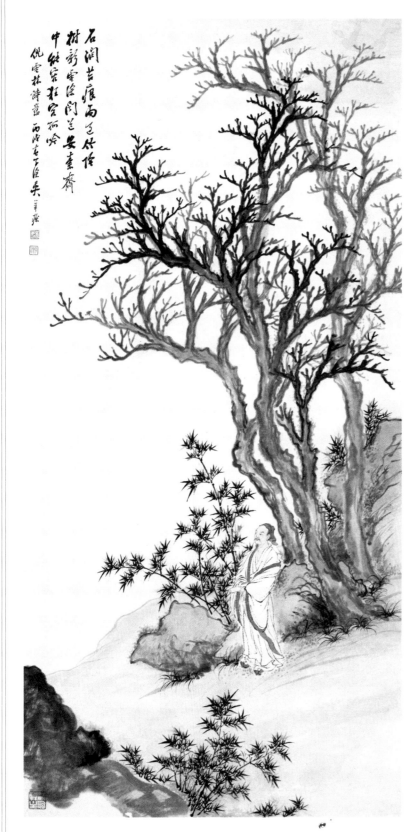

高士闲吟图

石润苔痕，雨过竹阴，树影云深，闻道安素斋中，能容狂客孤吟。倪云林诗意。

画树法

　　画树先由枯树起，只要枝干得势，便能全面振起。画一树须高下疏密，点笔密于上，必疏其下；疏其左，必密其右；一树参差之势，两树交插，自然有致。董其昌曾言："画树之窍，只在多曲，虽一枝一节，无有可直者，其向背俯仰，全在曲中取之。"可见写树必须以转折为主，每一动笔，便想转折，如写字之转

笔用力，但不可往而不收。一般说来，树远者疏平，近者高密；有叶者枝嫩柔，无叶者枝硬劲；如果要绘四五树聚合成林，就要高下掩映得宜，前后以墨色浓淡分之。写干之后，跟着添枝点叶，写叶起手须内小外大，由淡而浓，由浅而深，由疏而密。

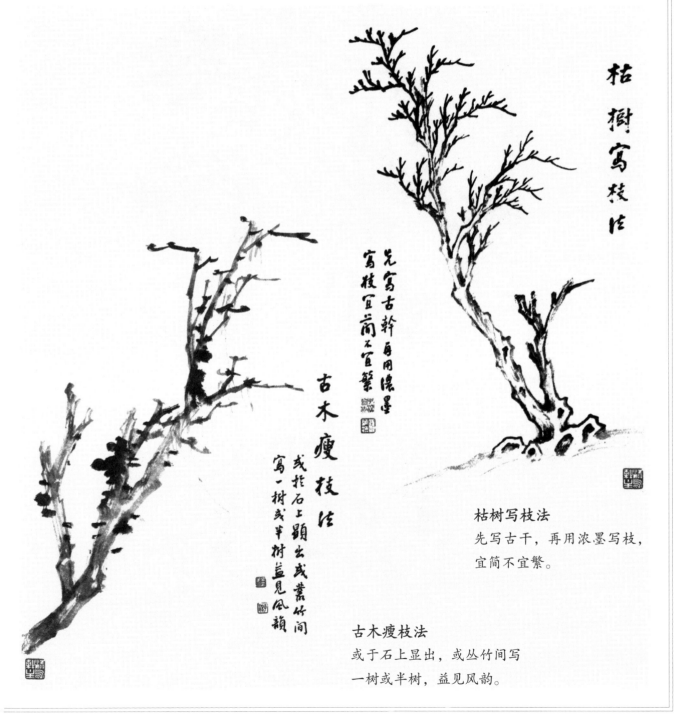

枯树写枝法
先写古干，再用浓墨写枝，宜简不宜繁。

古木瘦枝法
或于石上显出，或丛竹间写
一树或半树，益见风韵。

叶法可分为数种。(一)介字点叶法,形如介字,先用淡墨,后用浓墨,用笔须求联络。(二)个字点叶法,形亦如个,画法与前者相同,但用笔要稍重。(三)胡椒点,以淡墨作小圆点,五六点聚成一小丛,有如胡椒的粒簇形状,间用浓墨点覆盖其上。(四)夹叶点,即双钩叶的形状。

(五)大混点,多用于夏景或雨景,所谓米家树是也。(六)小混点,写法与大混点相同,惟形略为扁小。说到松柏写法,松与柏本体相类,惟树皮及生叶实有不同:松皮如鳞皱,柏皮如绳皱;松叶如针,柏叶如点。松性本直,多挺身而出,故生在平地之松宜直,生在山阿石隙之松多曲,

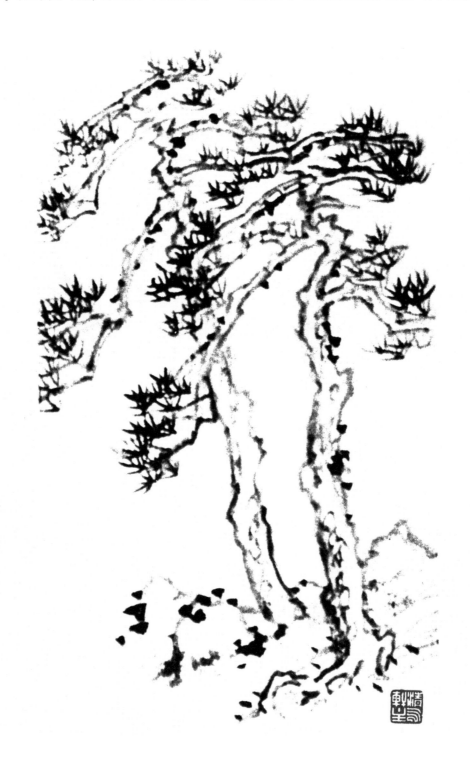

双松法

还有悬崖例垂者，多盘旋屈曲形态。松干中除点有疤外，两旁画如小圈，中间留白，惟小圈不可太圆；松针则用浓墨中锋悬写，画成时倘觉得不够厚重，再用淡墨于空隙处加染一层，惟行笔要速；但也有人先画淡墨，然后再施浓墨，亦无不可。画柏树要沉着浑雄，不脱不黏，始见超逸；写叶五出或六出，柏皮缠身，弯环斜抱，此与松树不同之处。画柳枝宜长，从下分枝，随意钩出数笔，要有迎风探水之势，此为最难。

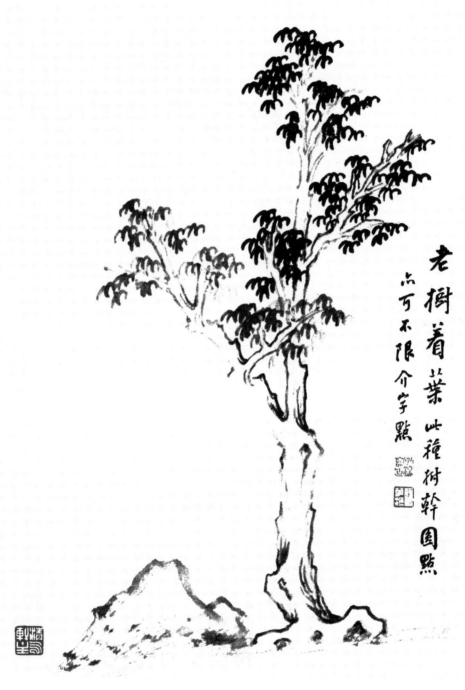

老树着叶

此种树干圆点亦可，不限介字点。

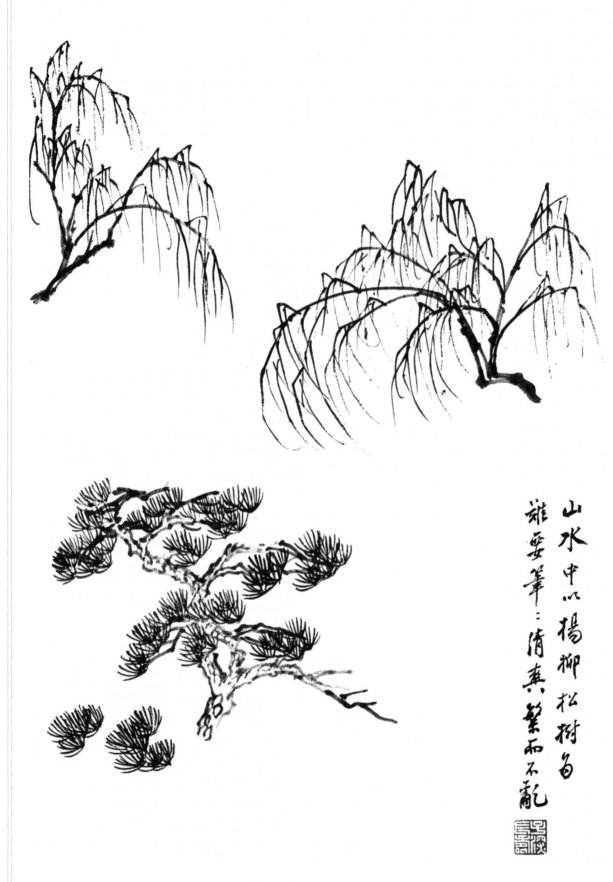

山水中以杨柳松树为
难要笔三清爽繁而不乱

山水中以杨柳、松树为难，要笔笔清爽，繁而不乱。

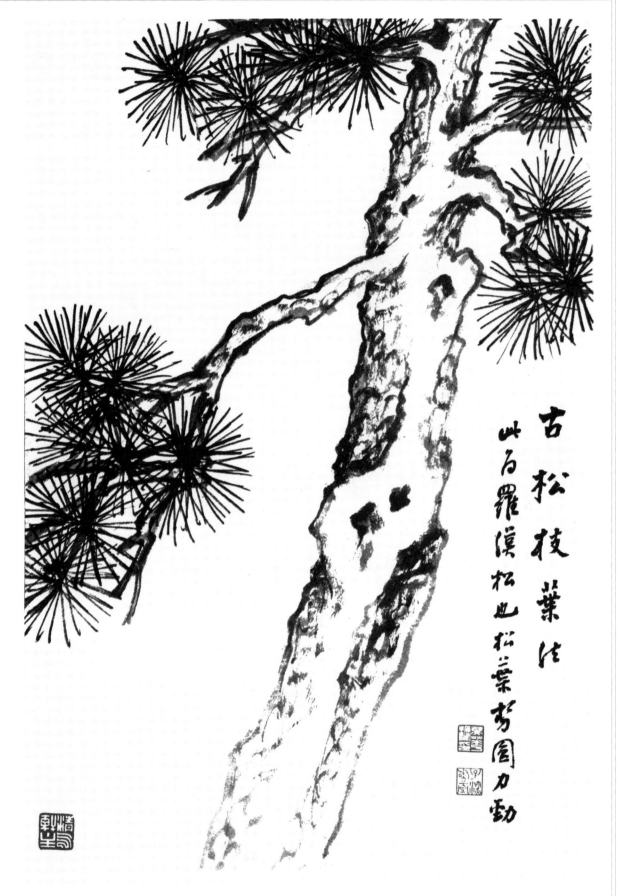

古松枝叶法

此为罗汉松也，松叶势圆力劲。

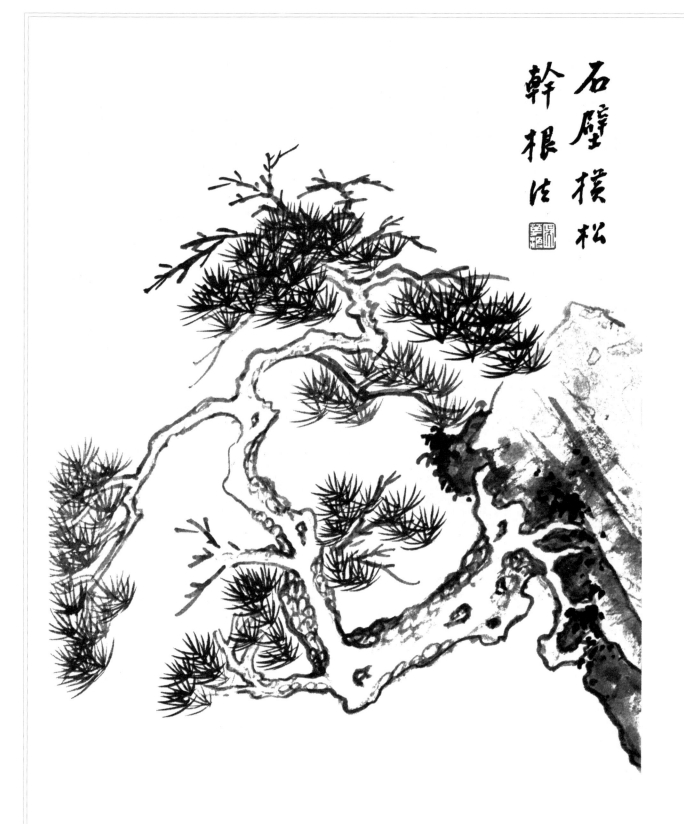

石壁横松幹根法

石壁横松干根法

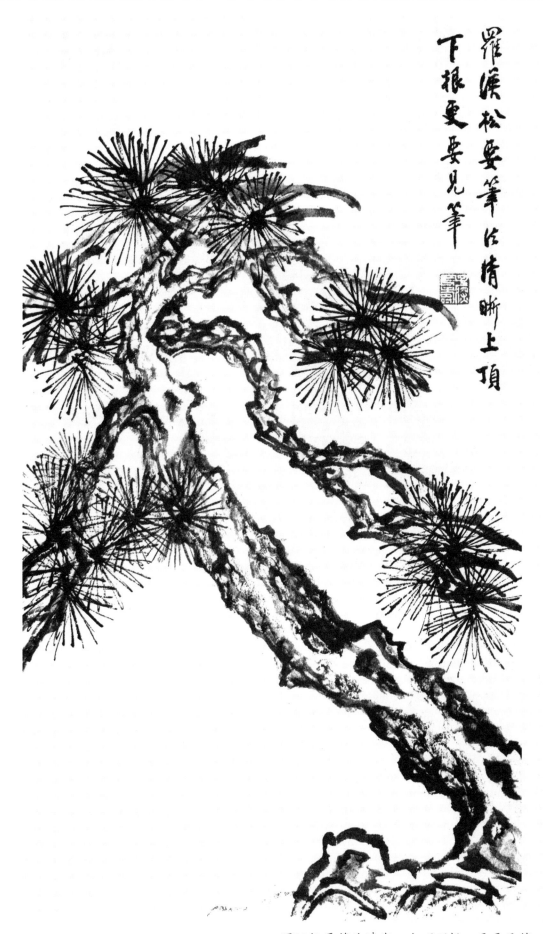

罗汉松要笔法清晰，上顶下根，更要见笔。

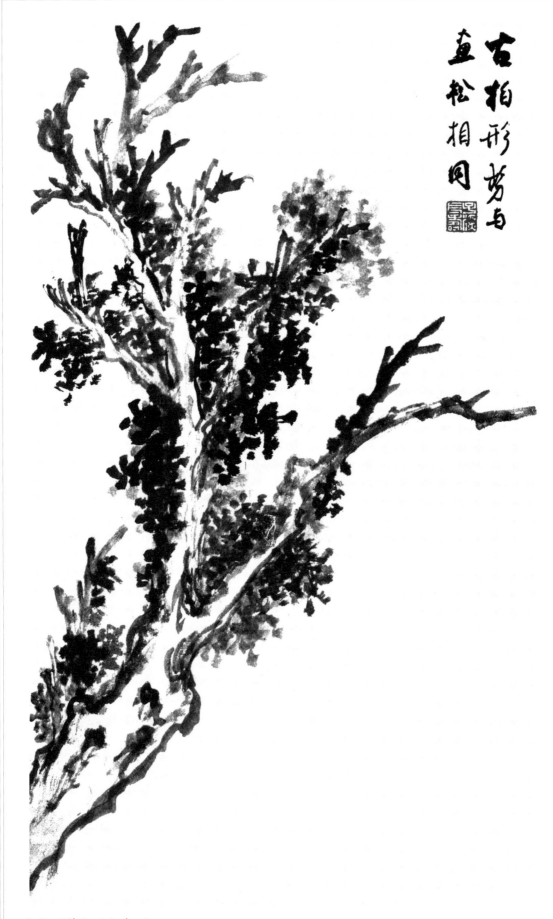

古柏形势与
画松相同

古柏形势与画松相同。

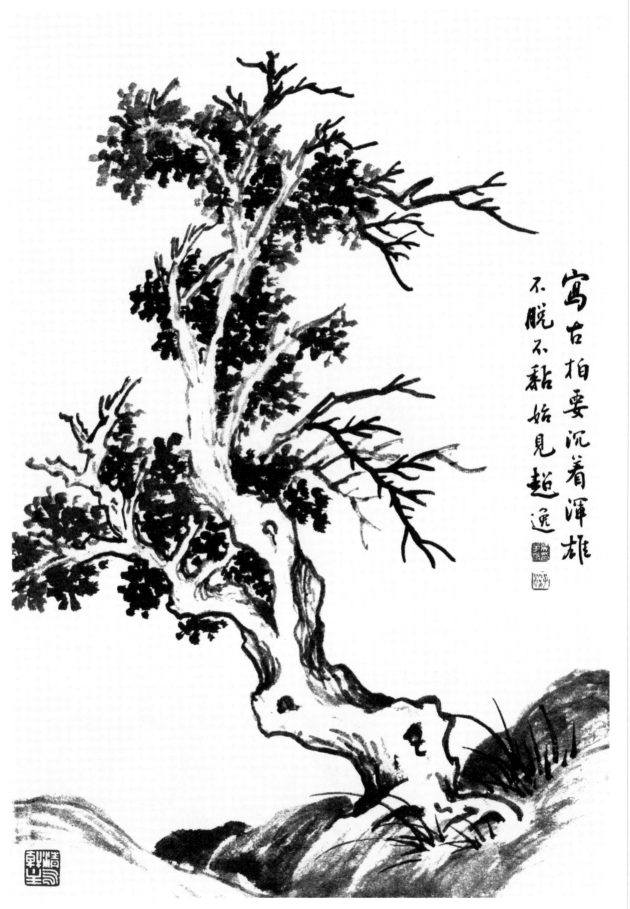

写古柏要沉着浑雄
不脱不黏始见超逸

写古柏要沉着、浑雄，不脱不黏，始见超逸。

双松图 董香光法最为
超逸以古拙胜也

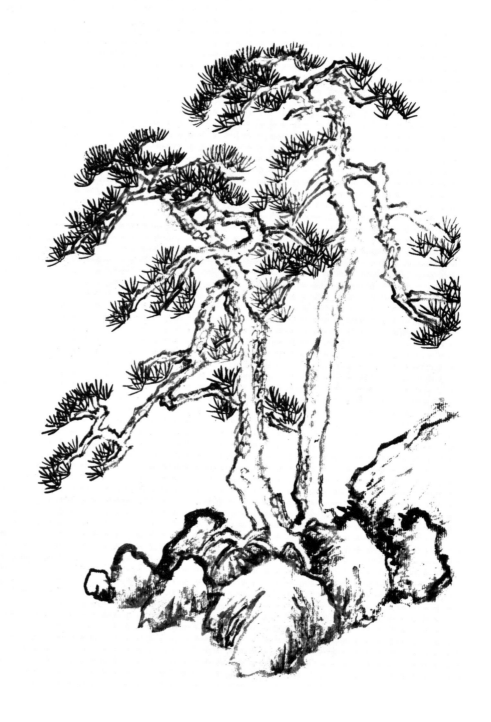

双松图

董香光法最为超逸，以古拙胜也。

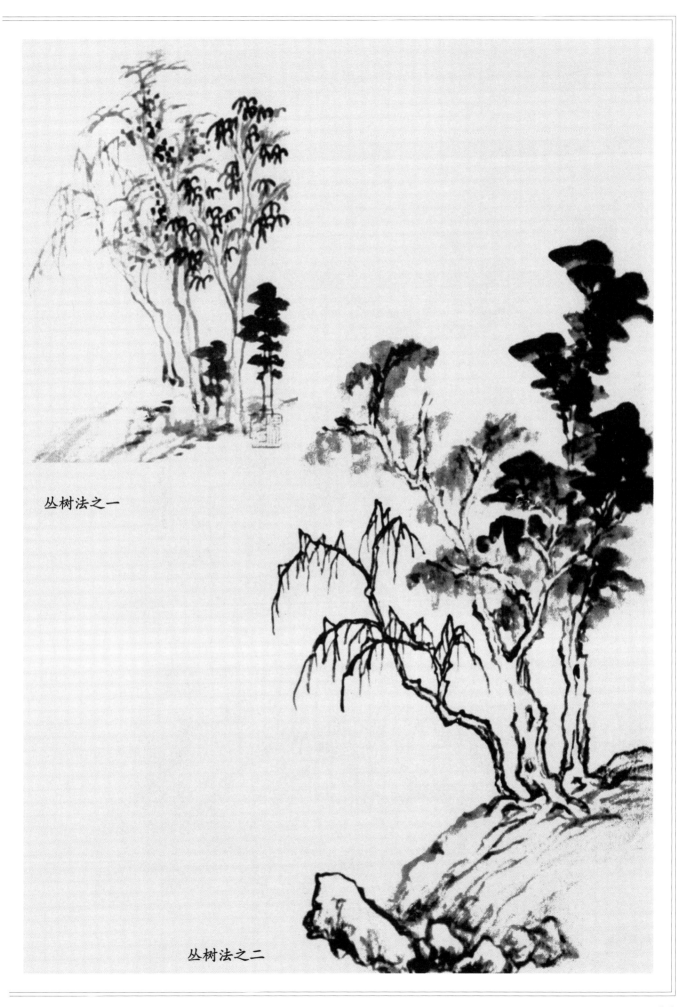

丛树法之一

丛树法之二

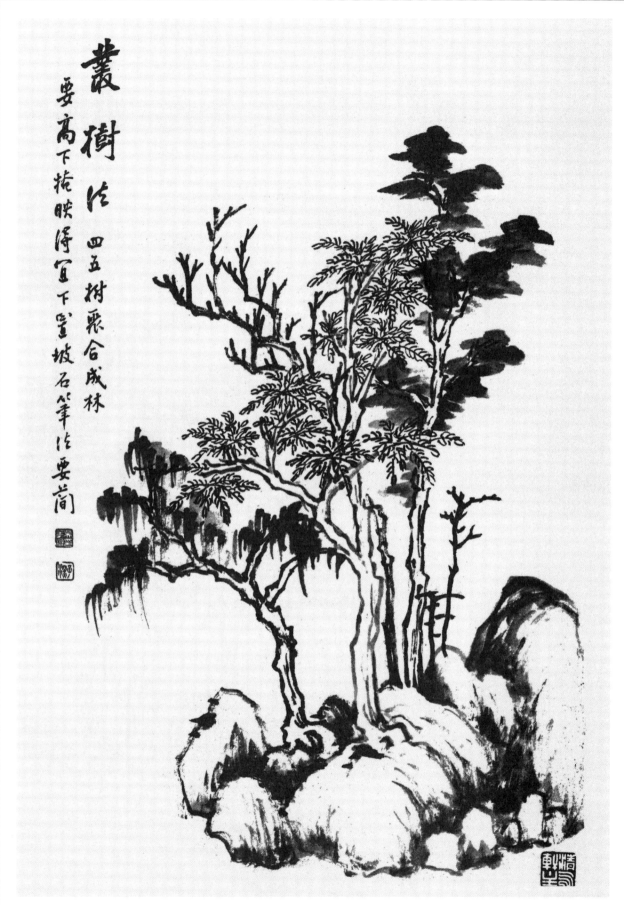

丛树法　四五树聚合成林，要高下掩映得宜，下置坡石，笔法要简。

丛树法

四五树聚合成林，要高下掩映得宜，下置坡石，笔法要简。

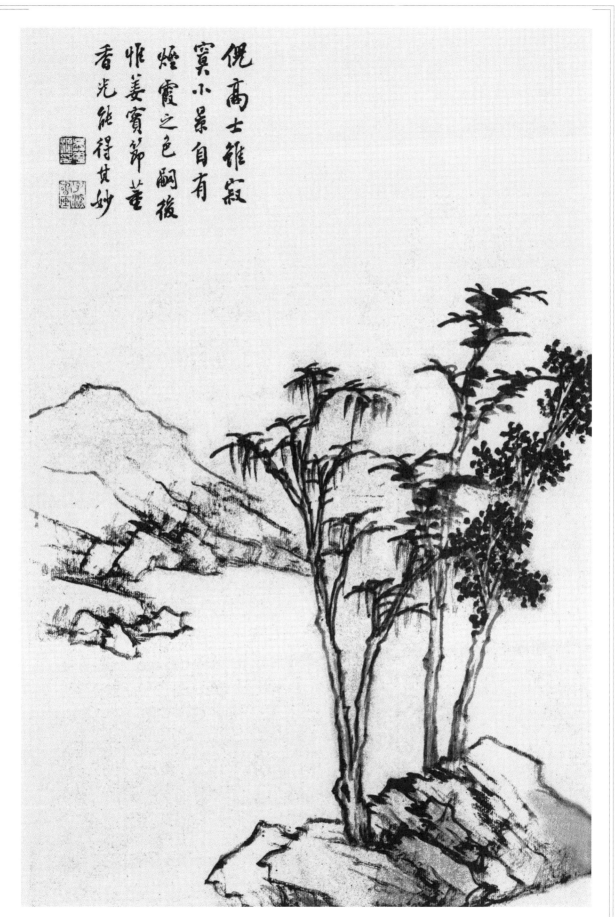

倪高士虽寂寞小景，自有烟霞之色，嗣后惟姜实节、董香光能得其妙。

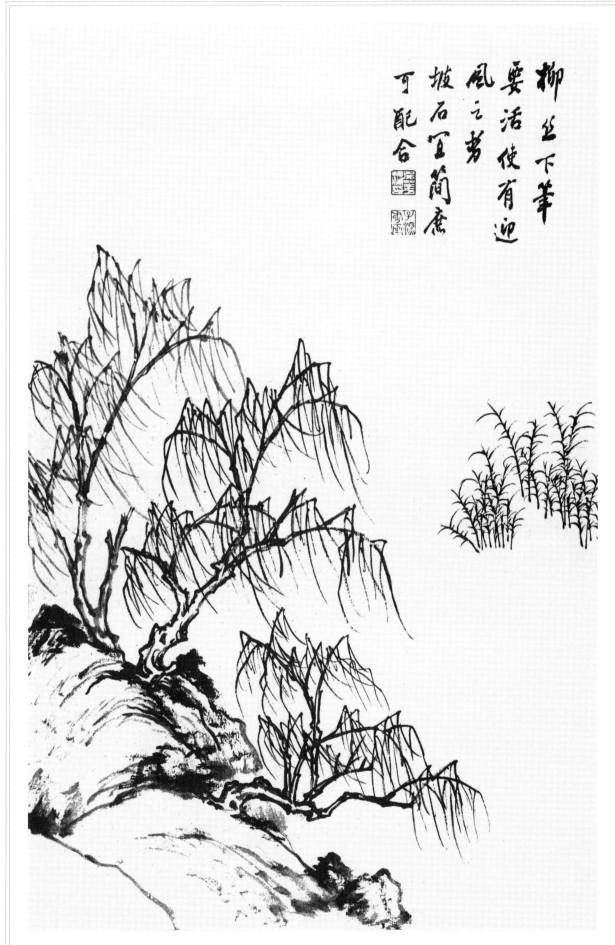

柳丝下笔要活，使有迎风之势；坡石宜简，庶可配合。

柳丝下笔要活，使有迎风之势；坡石宜简，庶可配合。

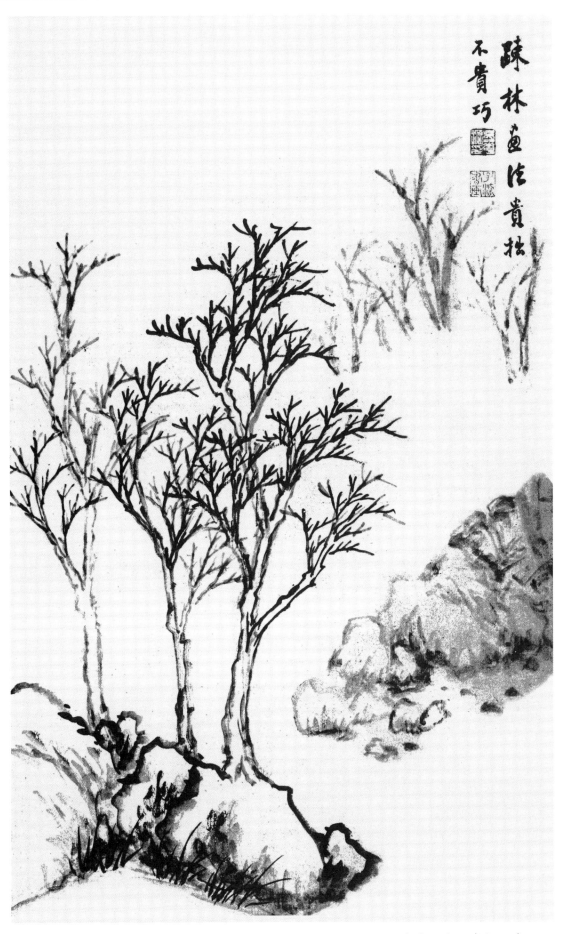

疏林画法，贵拙不贵巧。

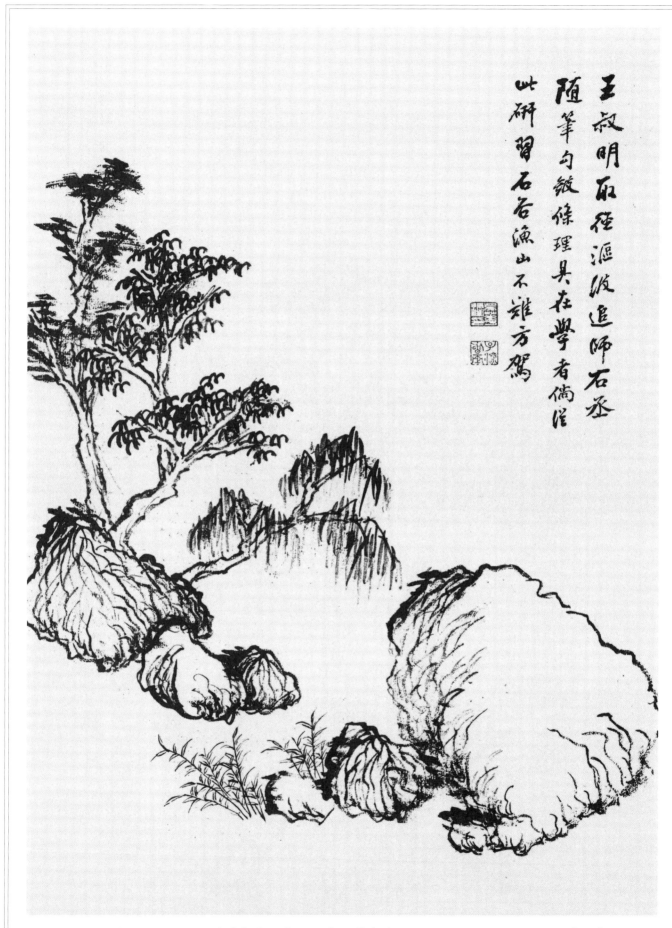

王叔明取径沤波追师右丞
随笔勾皴条理具在学者倘从
此研习石谷渔山不难方驾

王叔明取径沤波，追师右丞，随笔勾皴，条理具在。学者倘从此研习，石谷、渔山，不难方驾。

树石及划沙法

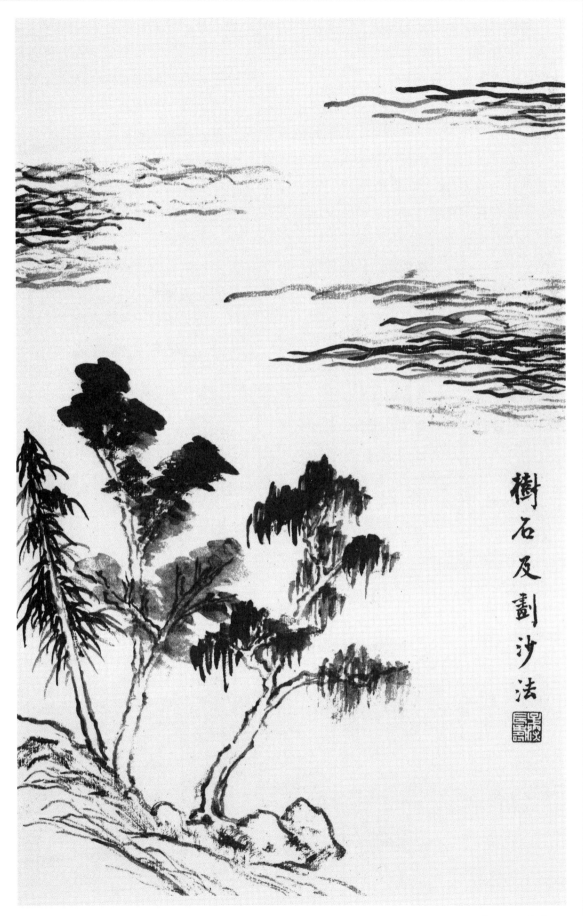

树石及划沙法

树成时继之写石，写石是上白下黑，白者阳也，黑者阴也。石面多平，上承日月照射，故白；石旁多纹，或草苔所积，或不见日月，故黑。石要磊落雄奇，苍硬顽涩，所以落笔要坚实，使凸出凹深，一一表现。起笔时先用淡墨，可改可救，然后再施浓墨较妥；写时要疏散自然，不可拘谨，笔要悬腕，才易转动自如。一块石有干有湿，有浓有淡，使笔笔有情意，不作无根据的无情笔。写之次序：一先勾轮廓，用笔宜干，用墨务淡，随意勾出，或方或圆，在向阳处笔宜轻，背阴处笔可重，在两旁或一旁勾一两笔石纹，以备皴染之用，如此其阴阳向背的形态已有。二勾框之后，轮廓粗具，中间略填数笔，名曰"皴"；惟皴法名称颇多，各家不一，而披麻皴实为正宗。皴石用墨，两旁须浓，中间要淡，所谓"石分三面"

也。就石纹处起皴，皴有规律不必多，要插入脉络中间；右顶要留空白，俟干时，其不显现处不妨再加浓墨重勾一两笔，使其更为显明，此谓之破，盖皴而不破，必无精神；但破不宜过多，其隐处则以淡墨染之，而泯其迹，自有嶙峻之妙。三以水墨润泽，称为"染"，渲染阴阳，则石的远近厚薄，赖此明显，并用水墨涂出神气，便有烟云之态，实属不易。惟写树石，有如临池，挥毫有力，不能草率，以达到无一懈笔为贵。四为点苔，古人作画凡皴擦秀润而明晰者，均不点苔；今人则不问皴法如何，任意点苔，密密麻麻，反胜为败。故点之恰当，如美女簪花，点之不当，如东施效颦，岂能不慎！点苔用秃笔浓墨，笔从空坠下，绝去笔迹，攒三聚五，点之便成。惟点苔为最后工作，要待渲染全干时施之。

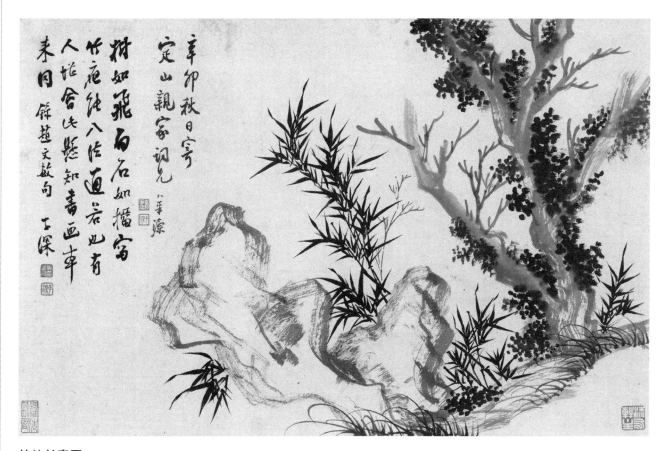

竹柏长青图

树如飞白石如籀，写竹应能八法通。若也有人能会此，悬知书画本来同。录赵文敏句。

写石法

一　皆先从左面落笔。

二　勾勒框骨，大小浓淡皆可，但墨勿过湿，笔勿臃肿。

三　依树石形势，添加纹路。

四　皴法依纹路下笔，要在洒脱，不宜拘束。

五　俟纸墨干燥，再取淡墨润色。

六　大小苔点在树石阴面，平点圆点，干湿浓淡，可以随意。

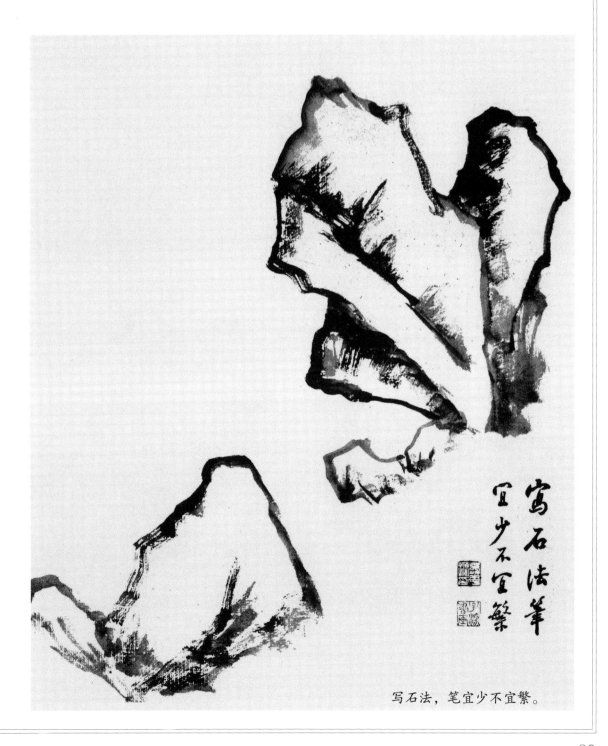

写石法，笔宜少不宜繁。

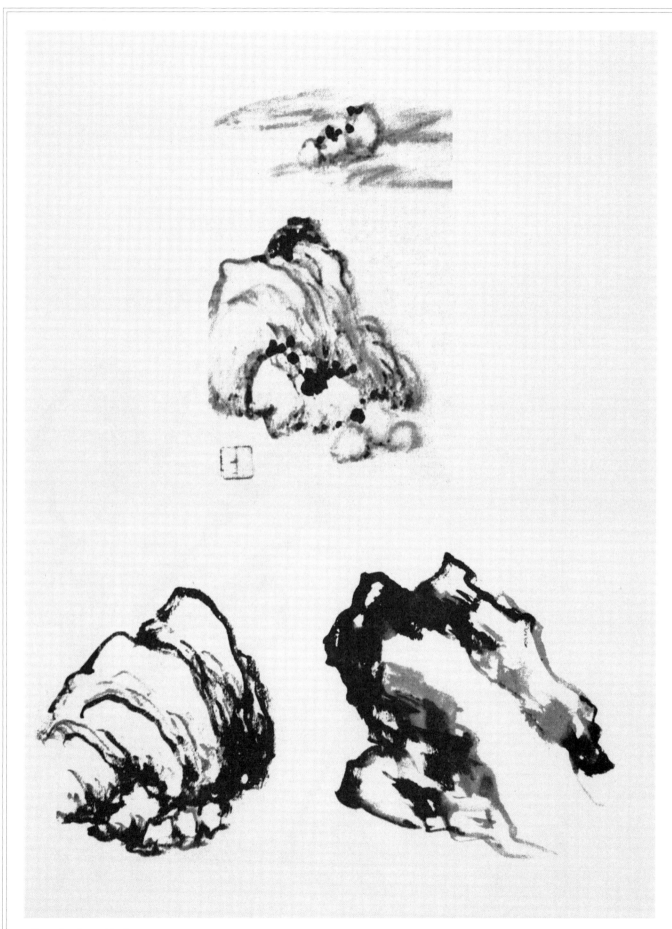

写意兰竹树石课徒稿

圆石与方石皴法

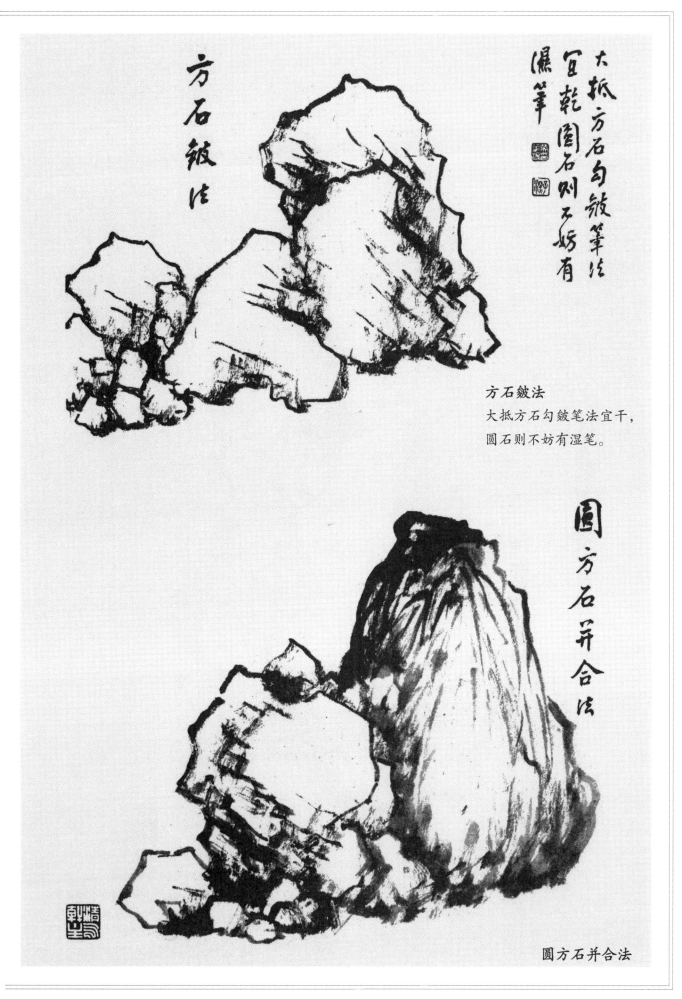

方石皴法

大抵方石勾皴笔法宜乾圆石则不妨有湿笔

方石皴法
大抵方石勾皴笔法宜干，
圆石则不妨有湿笔。

圆方石并合法

圆方石并合法

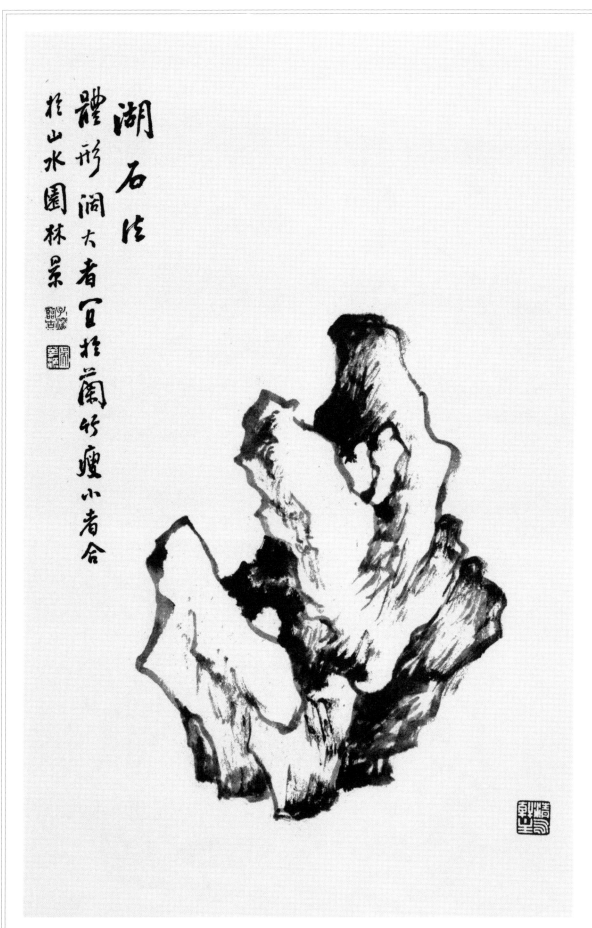

湖石法

体形阔大者宜于兰竹，瘦小者合于山水园林景。

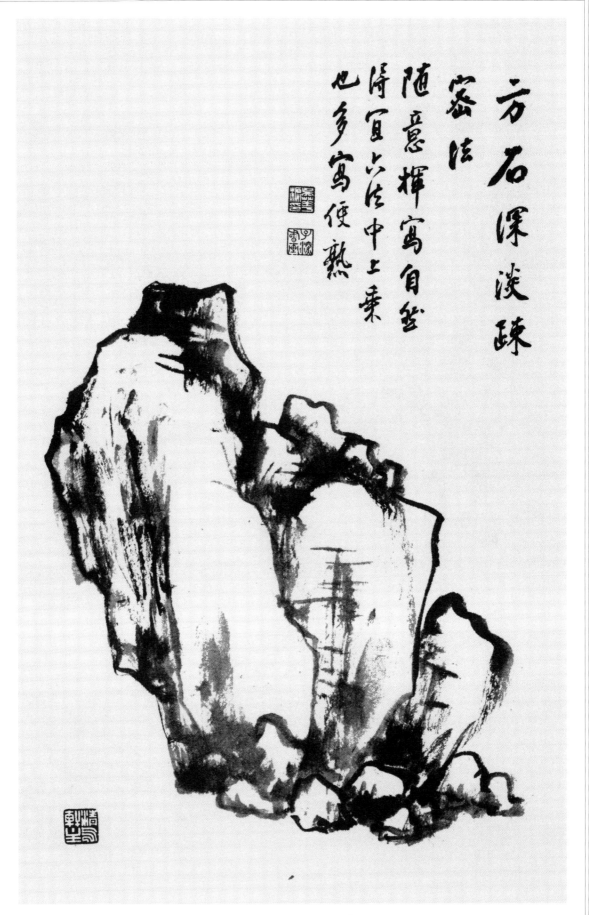

方石深淡疏
密法

随意挥写自然
得宜六法中上乘
也多写便熟

方石深淡疏密法

随意挥写，自然得宜，六法中上乘也，多写便熟。

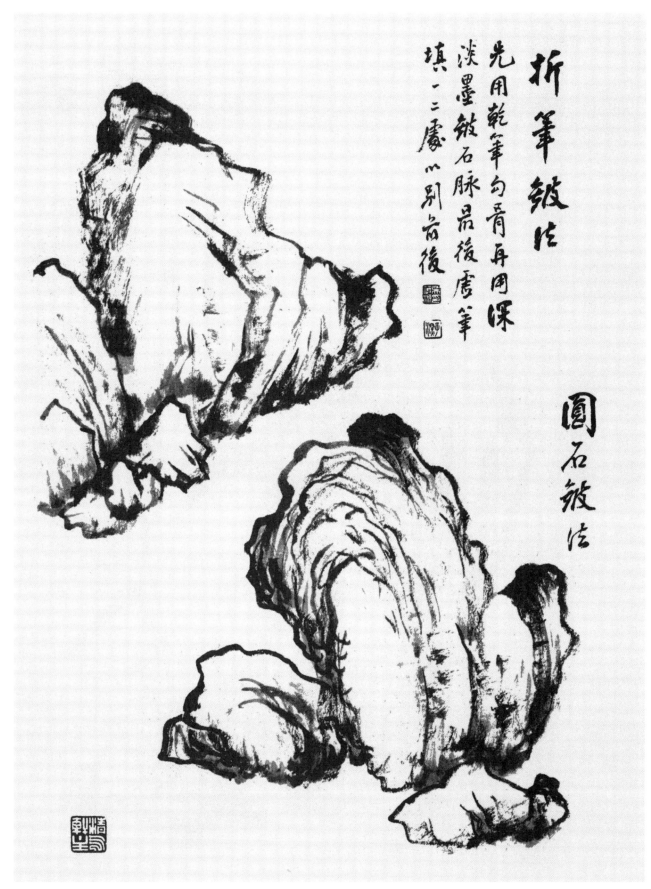

先用乾笔勾骨再用深
淡墨皴石脉最後虚笔
填一二虚以别前後

折笔皴法

圆石皴法

折笔皴法与圆石皴法

先用干笔勾骨，再用深淡墨皴石脉，最后虚笔填一二处，以别前后。

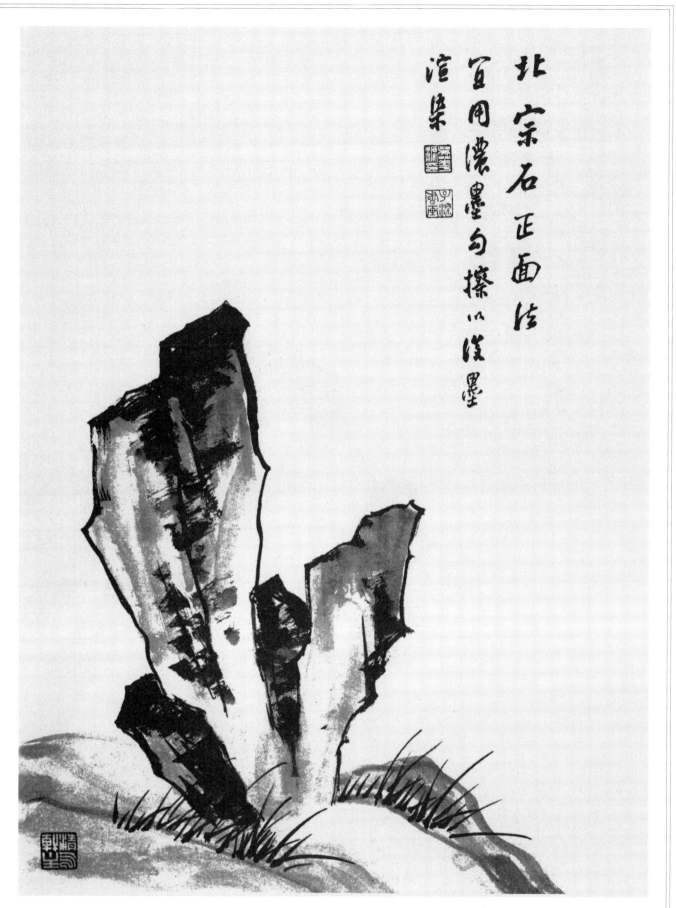

北宗石正面法
宜用浓墨勾擦，以淡墨渲染。

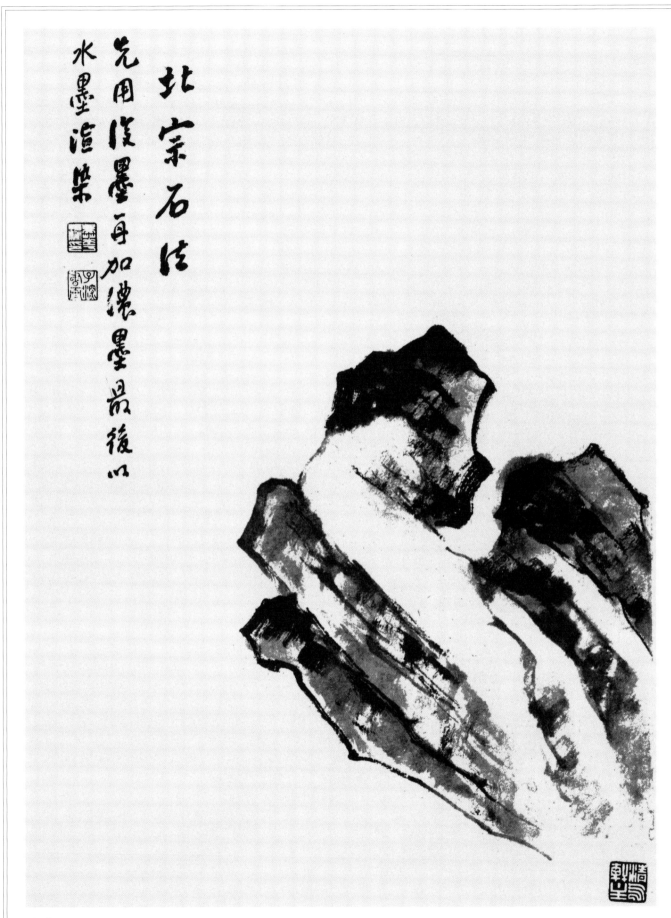

北宗石法

先用淡墨，再加浓墨，最后以水墨渲染。

点景画草法

　　最后谈到书带草与护根草的写法，简言之，如写墨兰然。书带草要柔中带刚，用笔沉着，方能见意。护根草如写三丛，就要一丛厚密，两丛疏淡，长短不一，出笔不宜多，乃符古人惜墨如金之意。

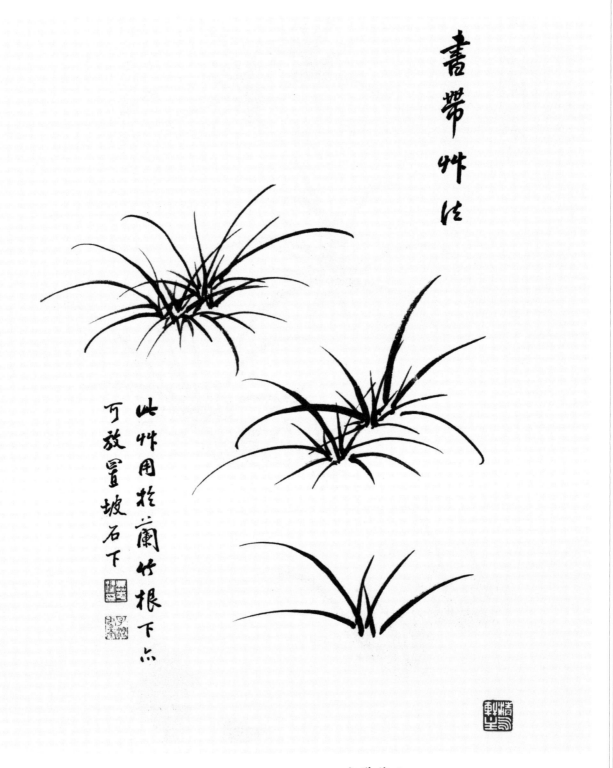

书带草法

此草用于兰竹根下点

可放置坡石下

书带草法
此草用于兰竹根下，亦可放置坡石下。

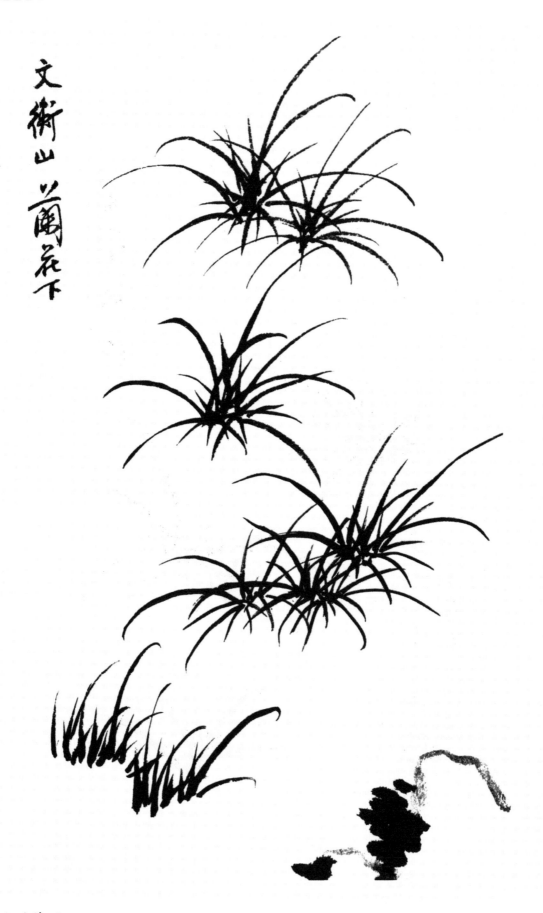

文衡山兰花下

● 写意兰竹树石课徒稿

文衡山兰花下

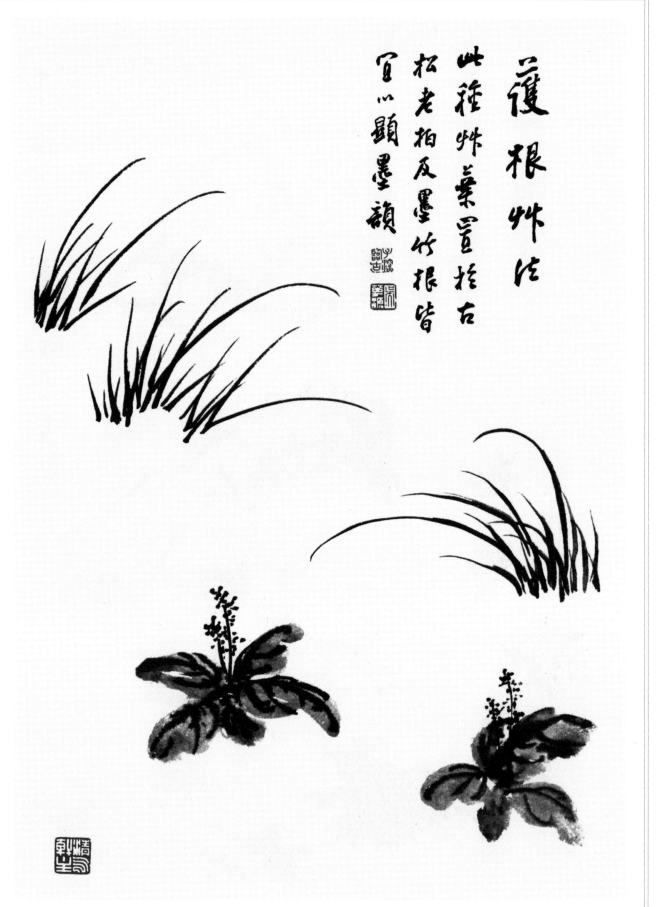

护根草法

此种草叶置于古松老柏及墨竹根皆宜，以显墨韵。

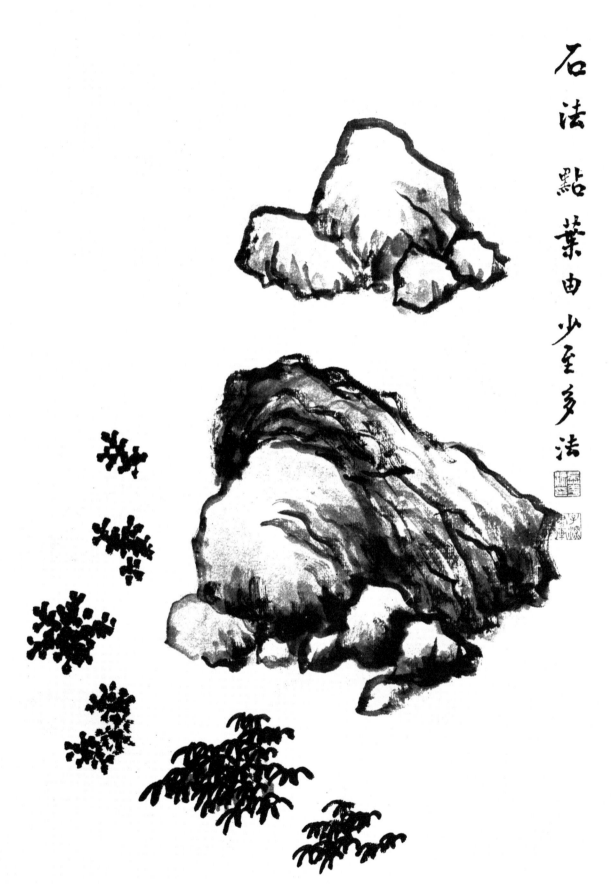

石法 點葉由少至多法

石法与点叶由少至多法

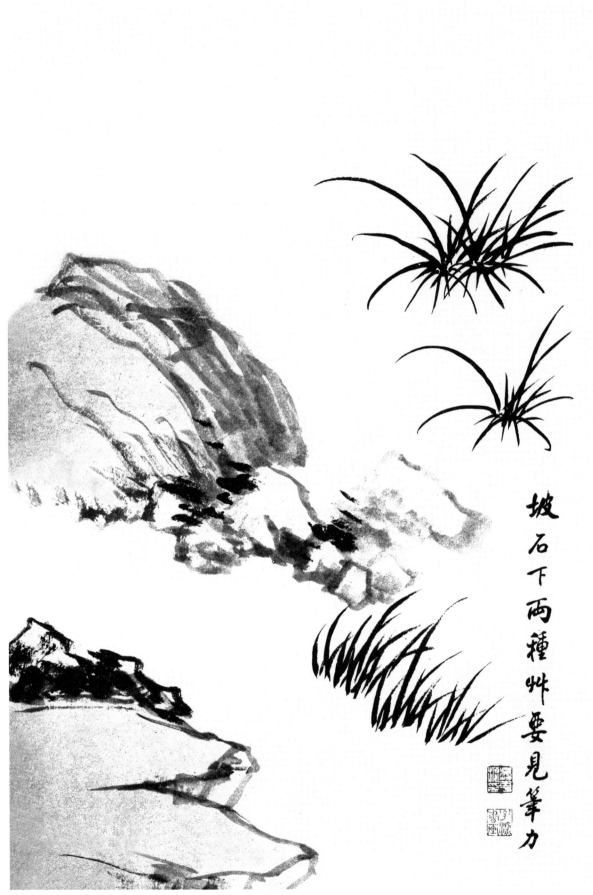

坡石下两种草，要见笔力。

树石图例

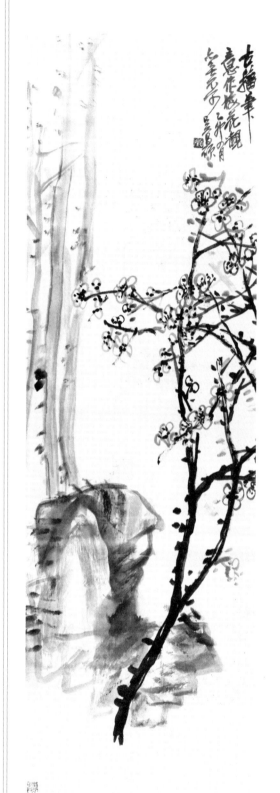

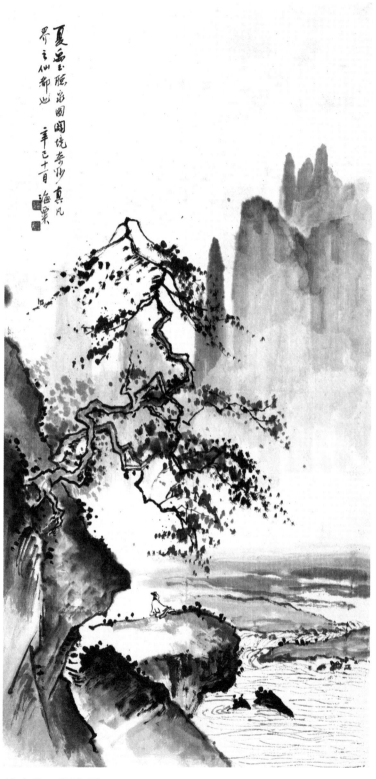

吴昌硕　梅石图　　　　　　　刘海粟　听泉图

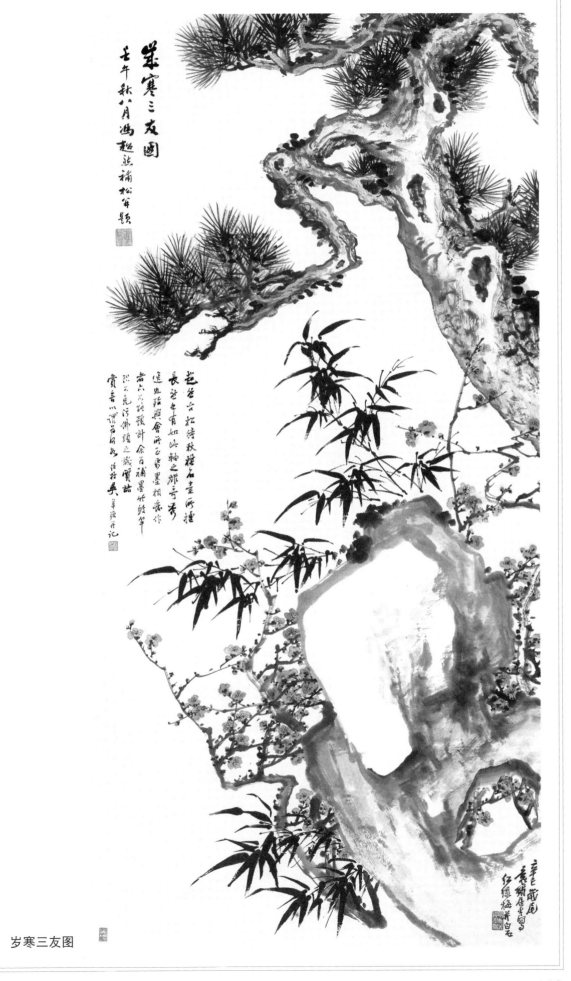

岁寒三友图

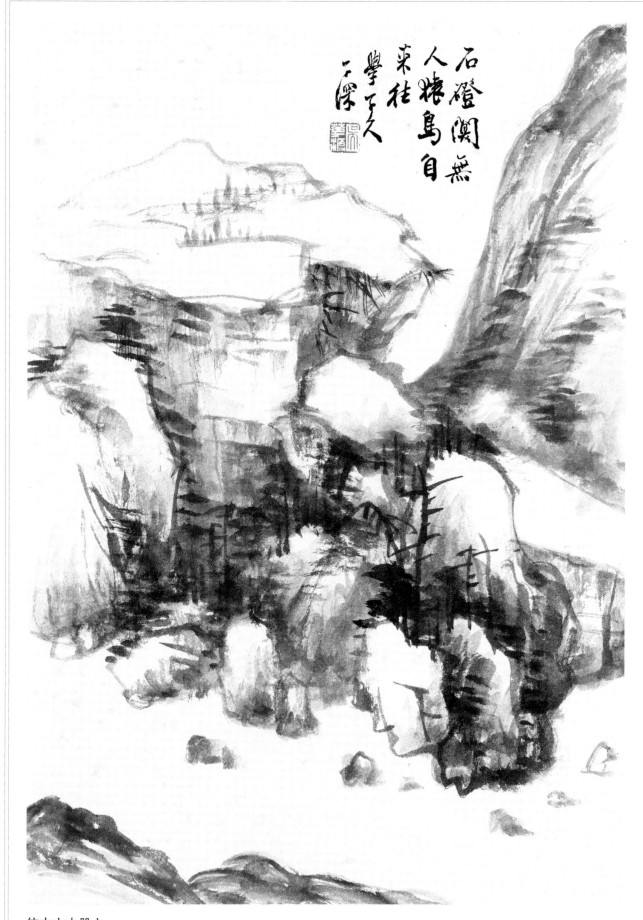

仿古山水册之一

石磴阅无人，猿鸟自来往。学子久。

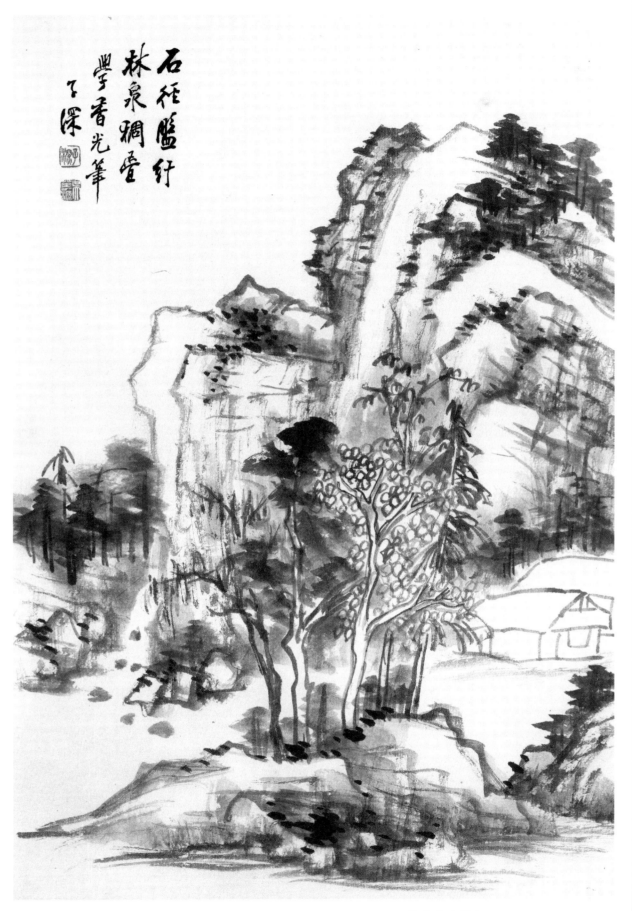

石径盘纡
林泉稠叠
学香光笔
子深

仿古山水册之二

石径盘纡，林泉稠叠。学香光笔。

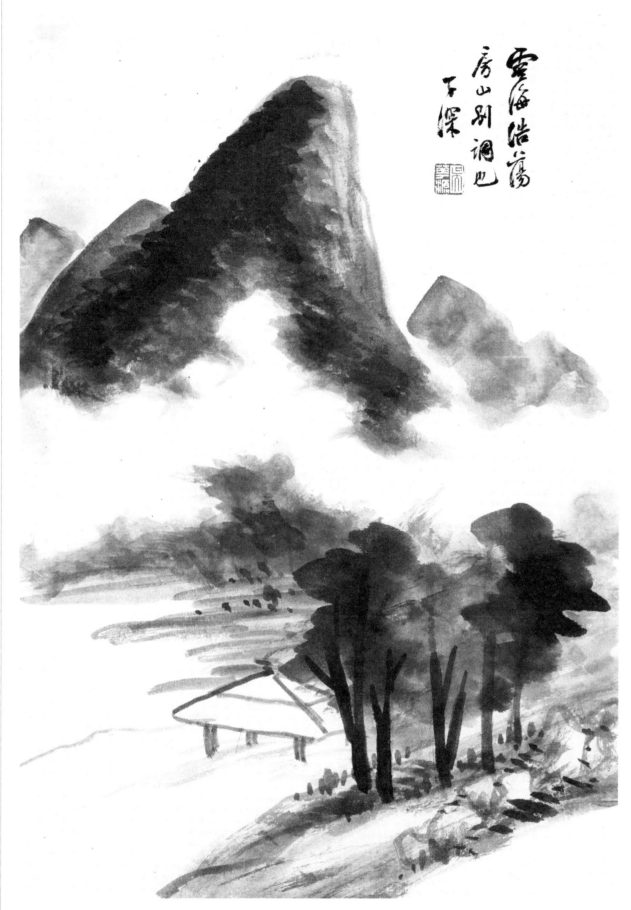

仿古山水册之三

云海浩荡。房山别调也。

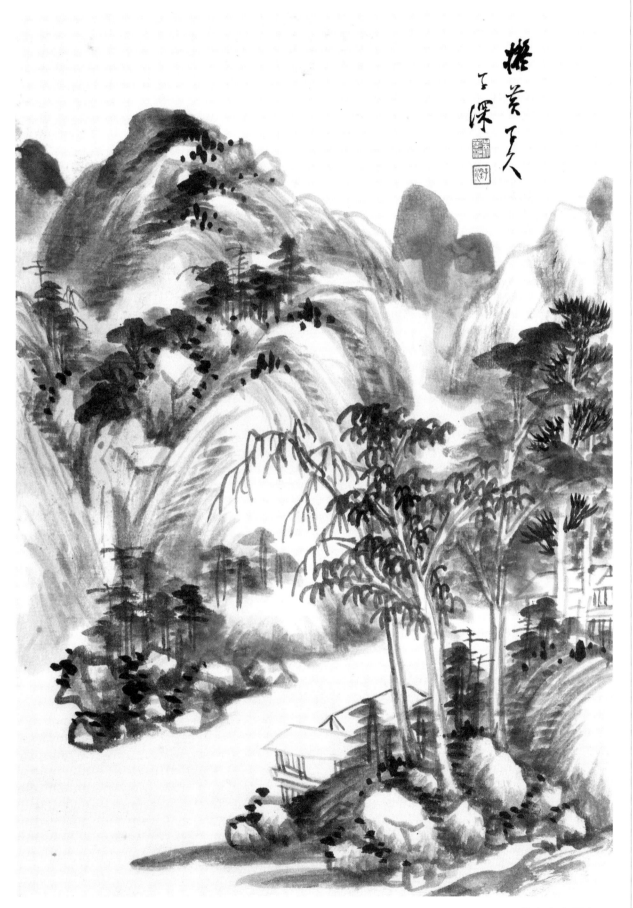

仿古山水册之四
拟黄子久。

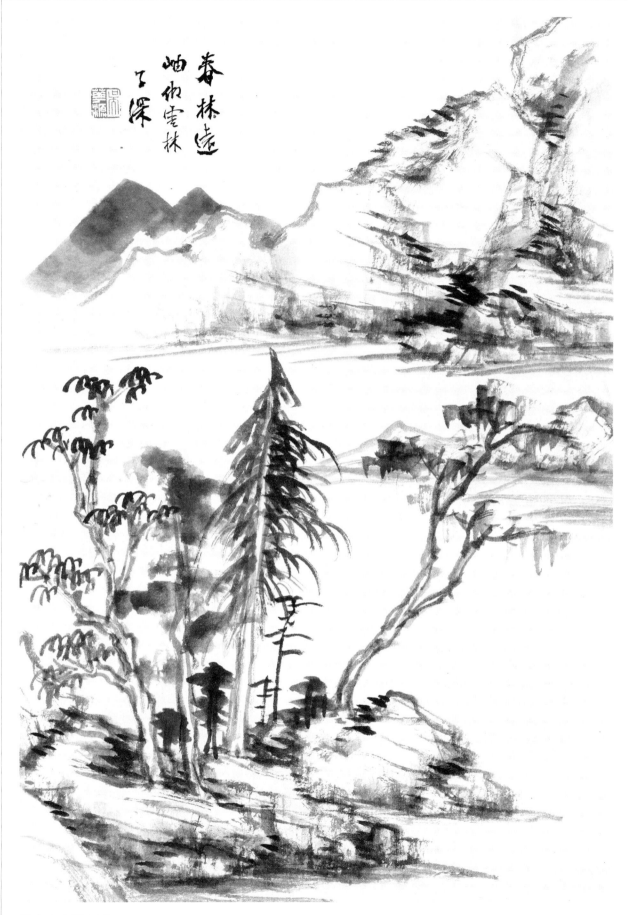

仿古山水册之五

春林远岫。仿云林。

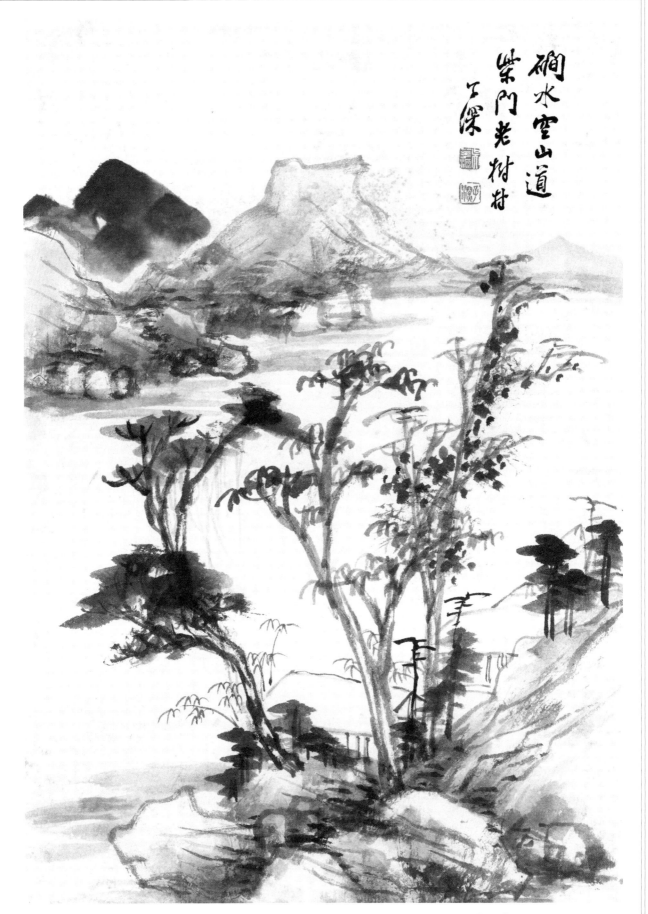

仿古山水册之六

涧水空山道，柴门老树村。

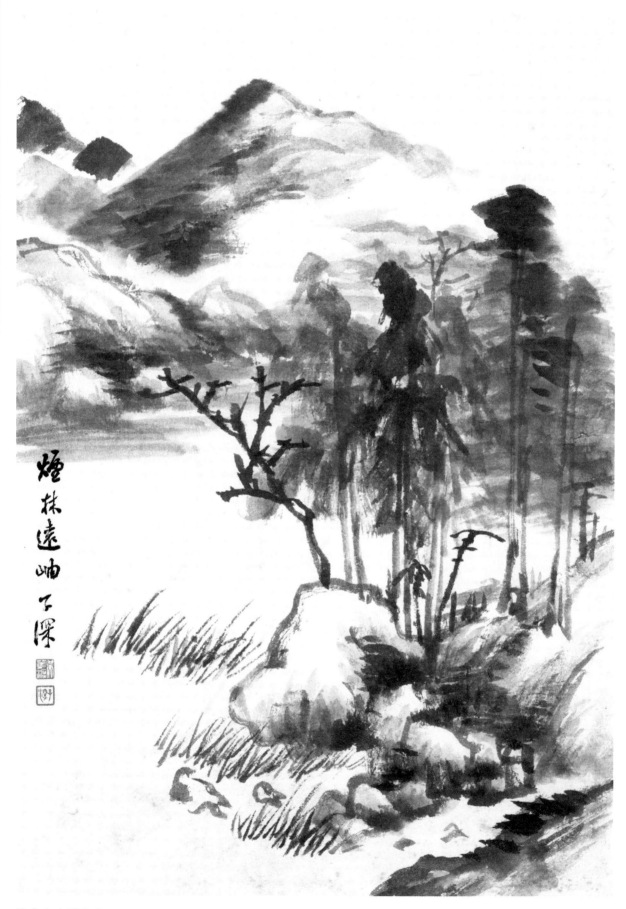

仿古山水册之七

烟林远岫。

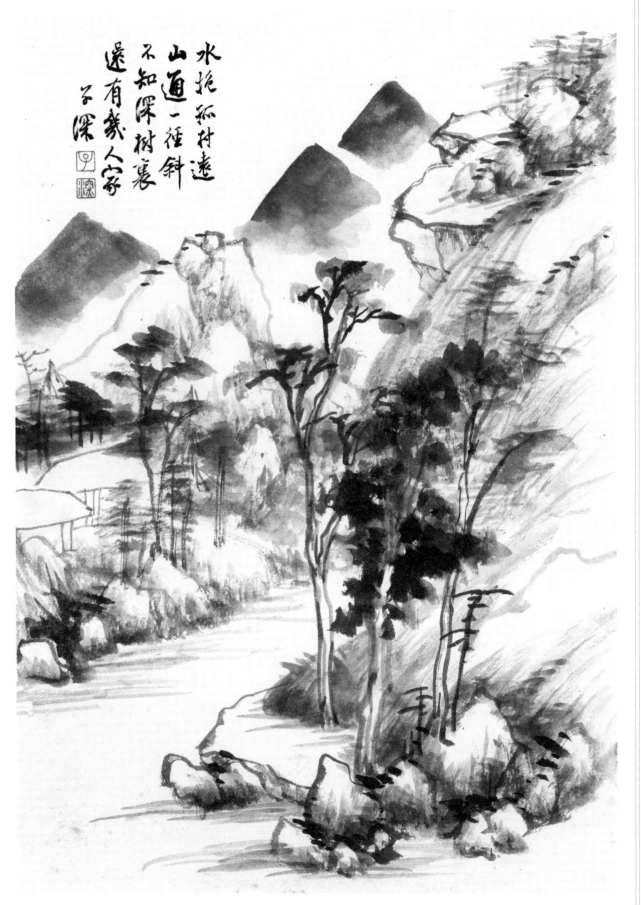

仿古山水册之八

水抱孤村远，山通一径斜。不知深树里，还有几人家。

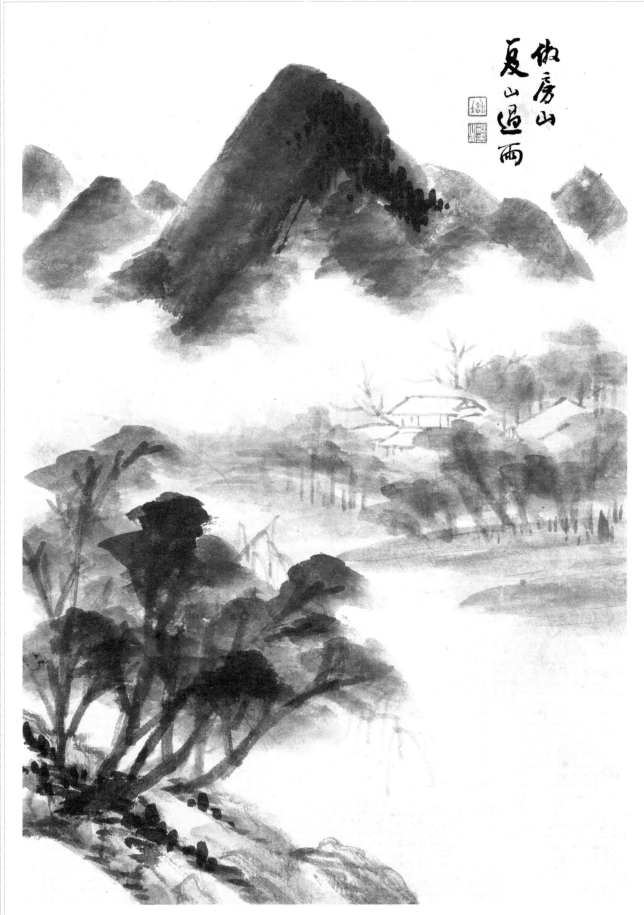

仿古山水册之九
仿房山。夏山过雨。

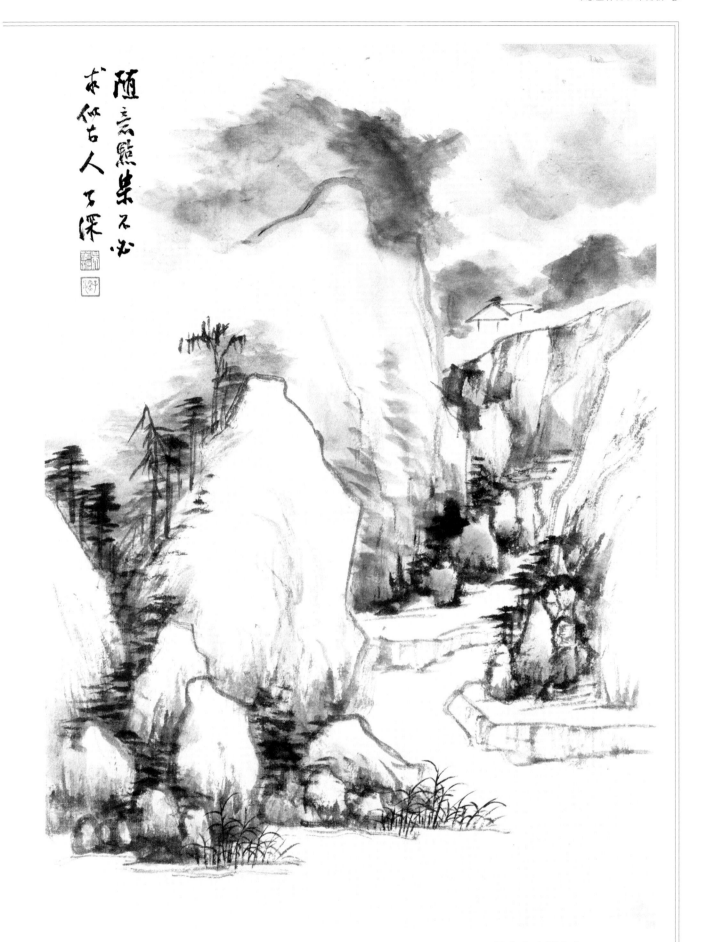

随意点染，不必求似古人。

仿古山水册之十
随意点染，不必求似古人。

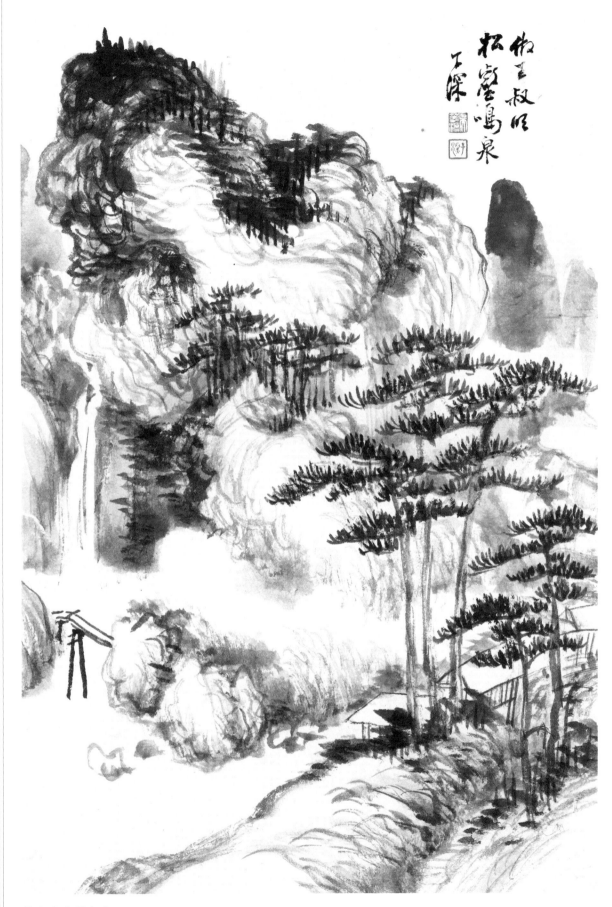

仿古山水册之十一

仿王叔明。松壑鸣泉。

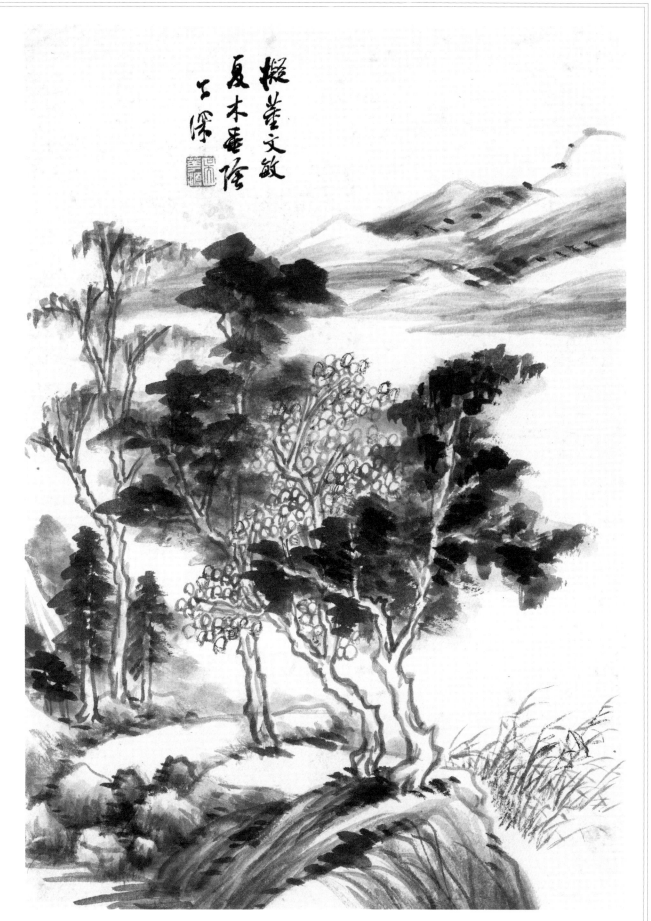

仿古山水册之十二

拟董文敏。夏木垂阴。

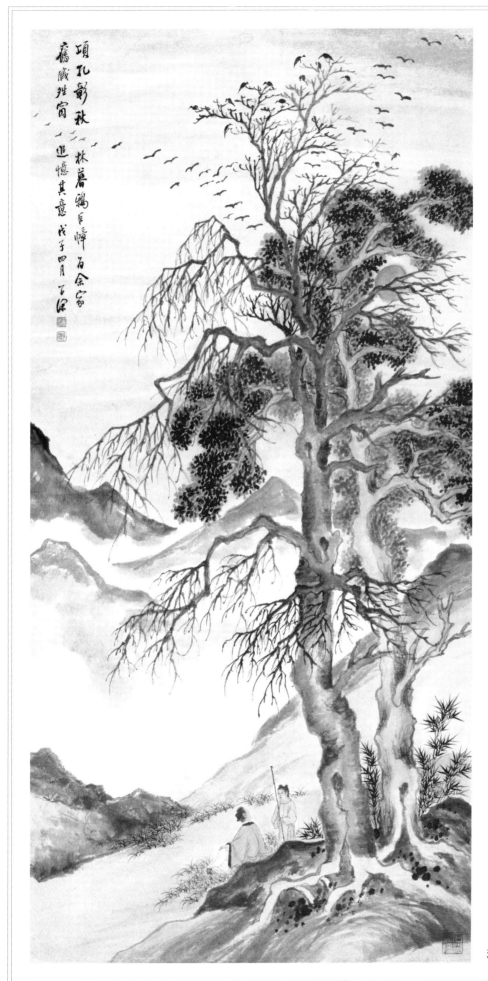

秋林暮鸦图

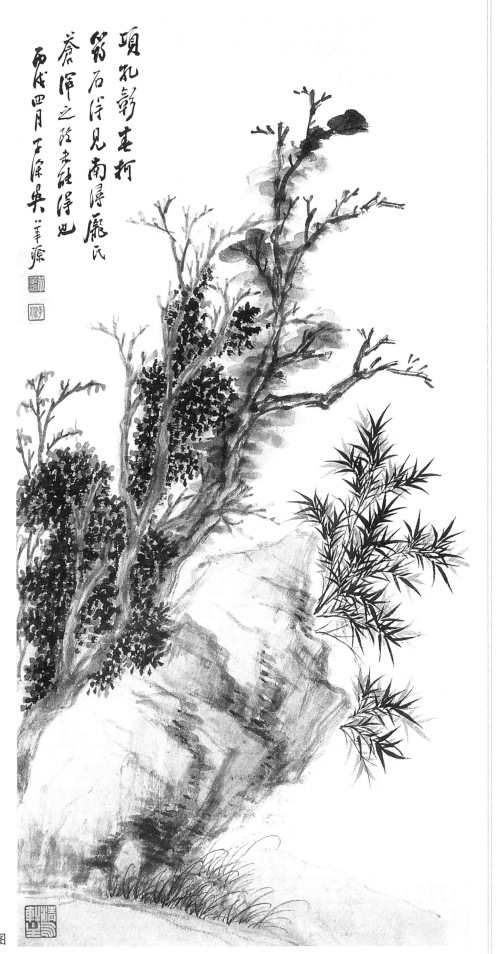

项礼彰老折
翁石浮见南浔庞氏
苍浑之陷老雄浑也
丙戌四月下浣吴 羊源

梅兰竹石图

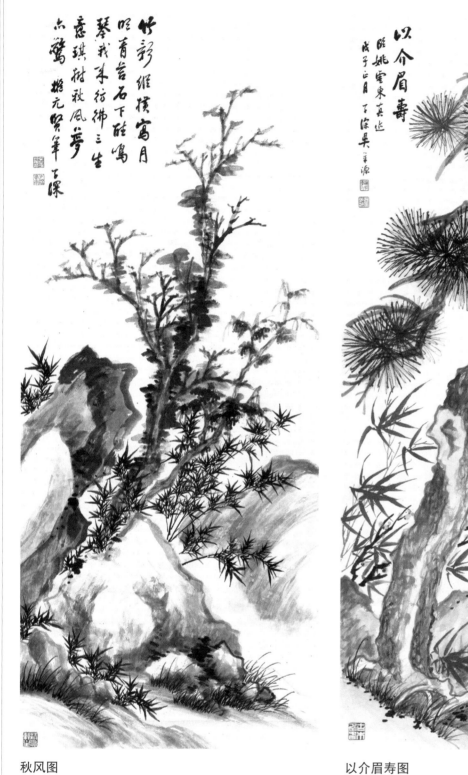

秋风图

竹影纵横写月明，青苔石下听鸣琴。
我来仿佛三生意，琪树秋风梦亦惊。

以介眉寿图

临姚云东真迹。

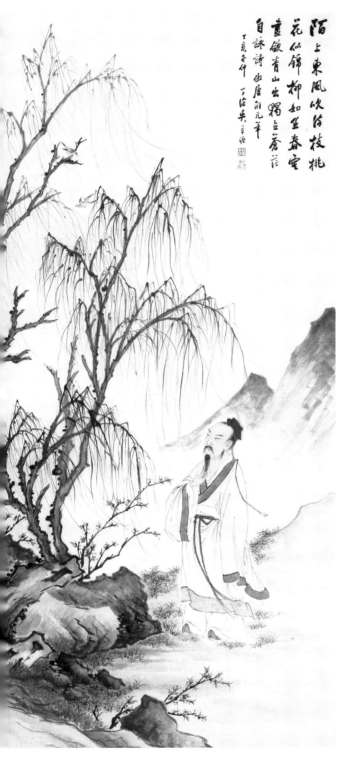

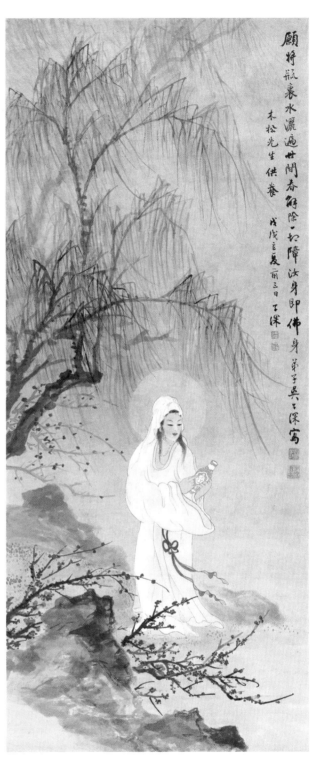

春堤觅句图

陌上东风吹满枝，桃花似锦柳如丝。

春云画欲青山出，独立茫茫自咏诗。

观音图

愿将瓶里水，洒遍世间春。

解除一切障，汝身即佛身。

「范图欣赏」

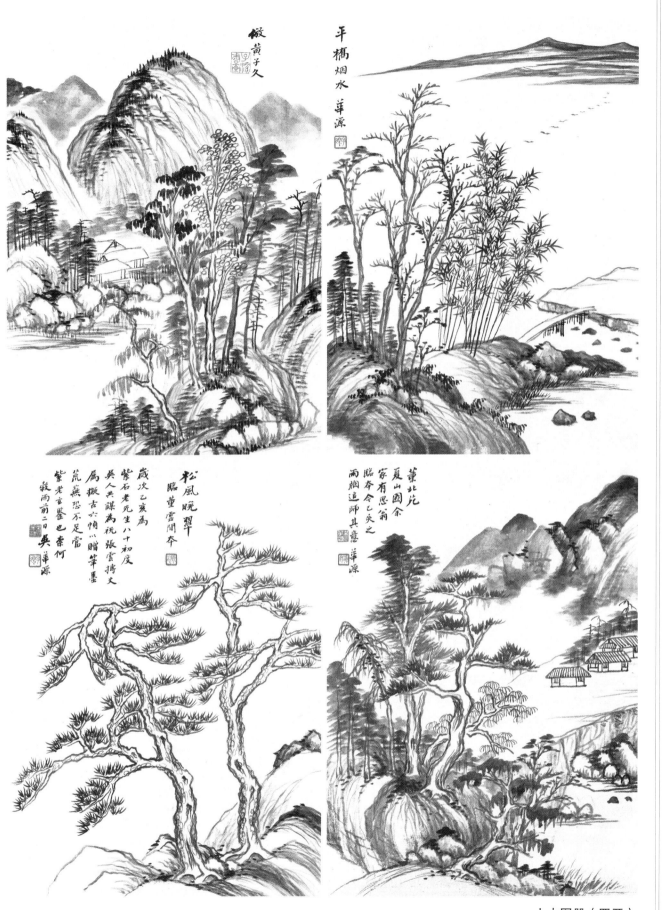

山水图册（四开）

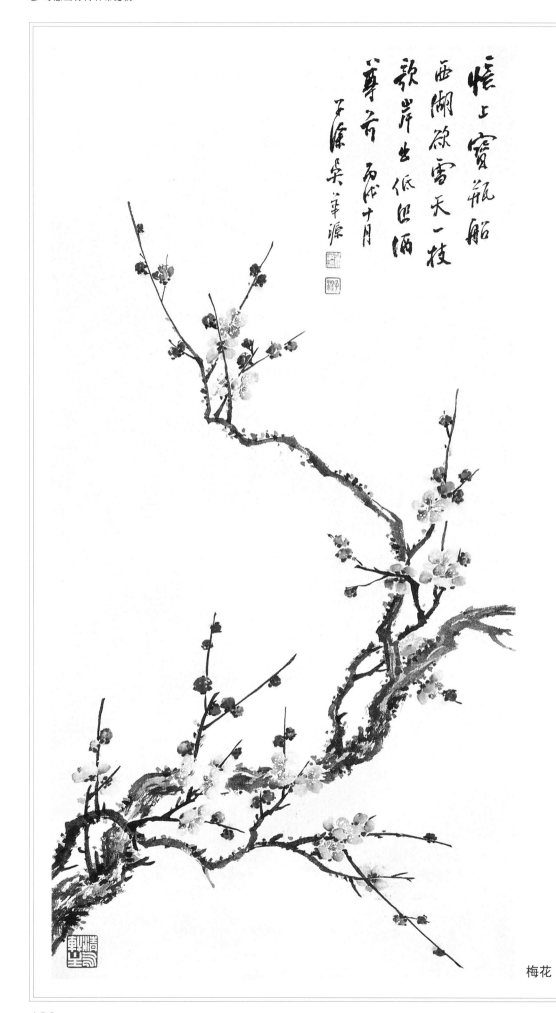

梅花

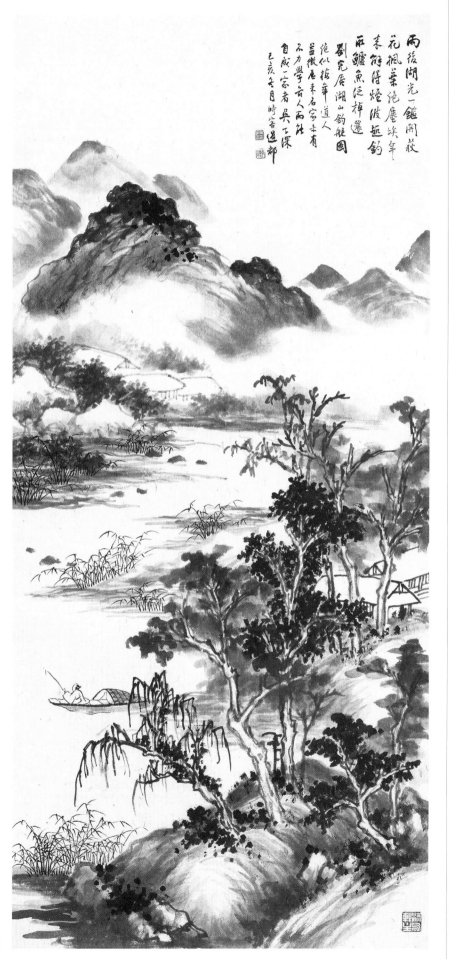

湖山泛钓图

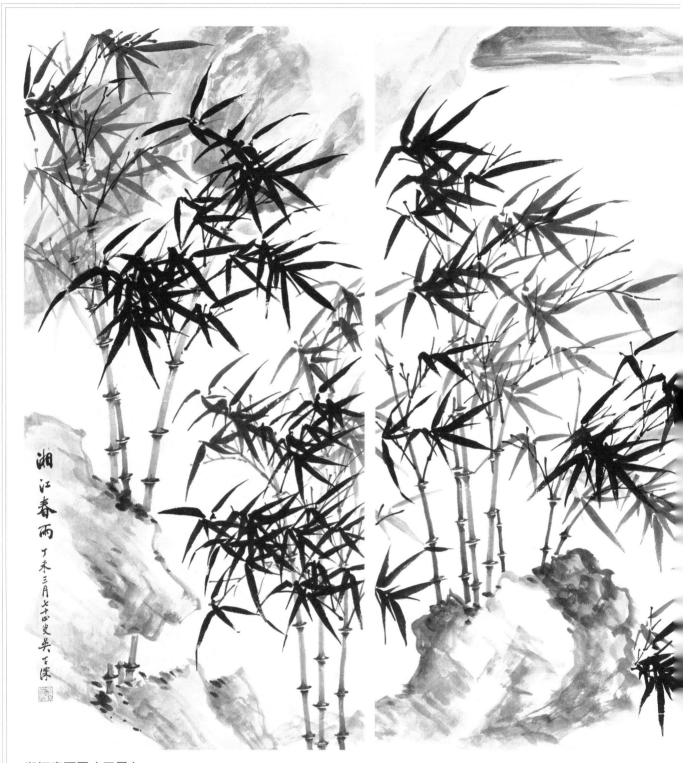

湘江春雨图（四屏）

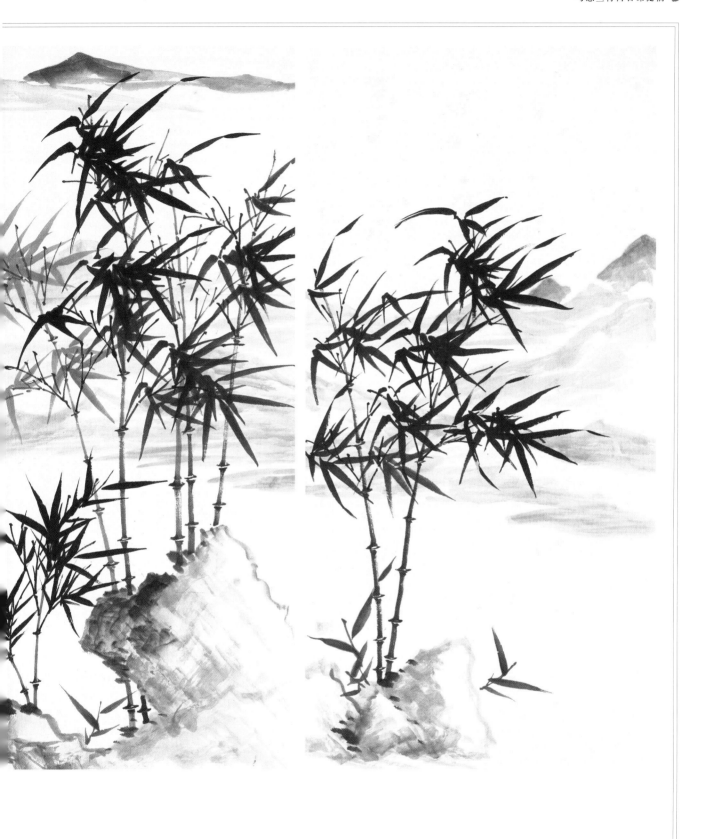

董巨

遗韵

後學吳華源書

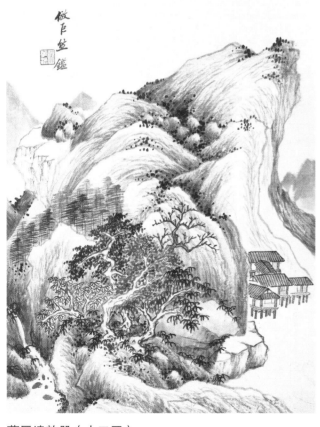

倣巨然絲鑑

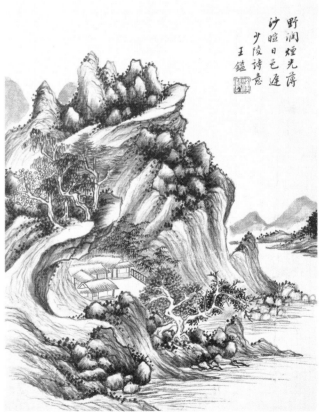

野潤煙光薄
沙暄日色遲
少陵詩意
王鑑

董巨遗韵册（十二开）

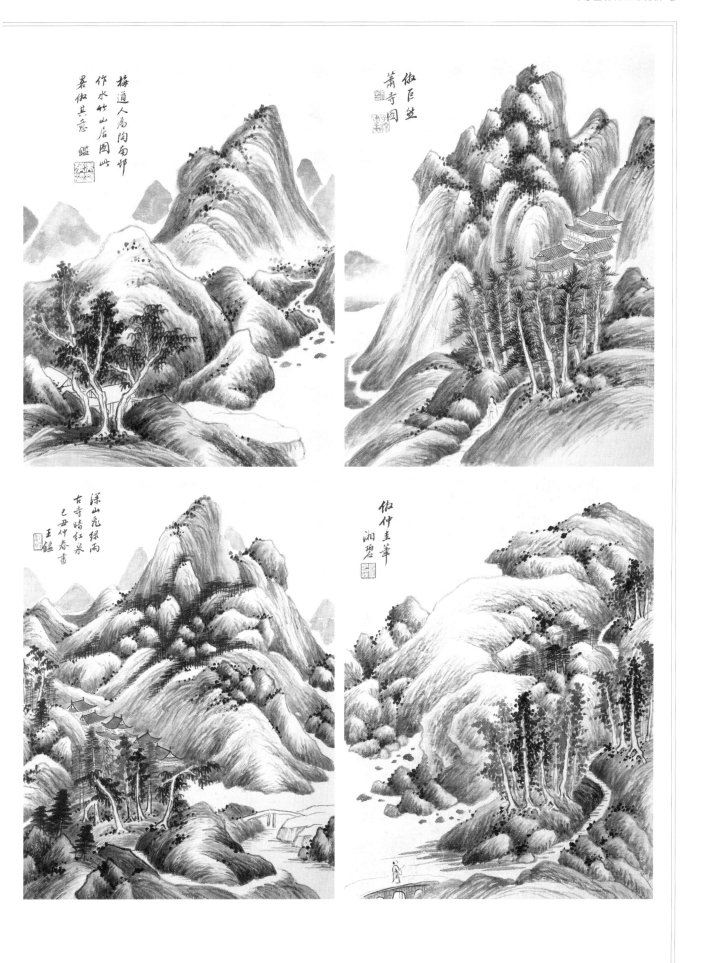

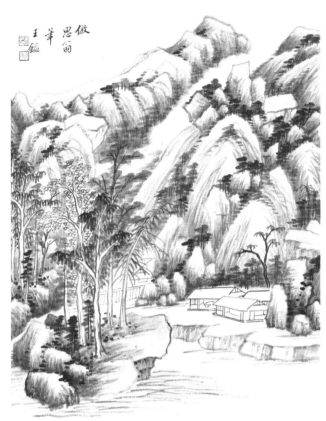

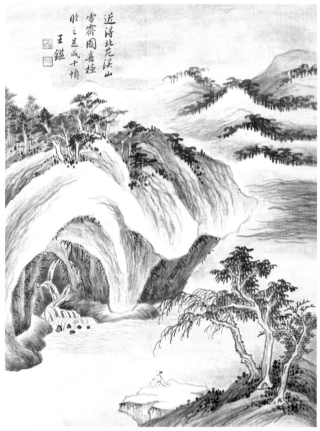

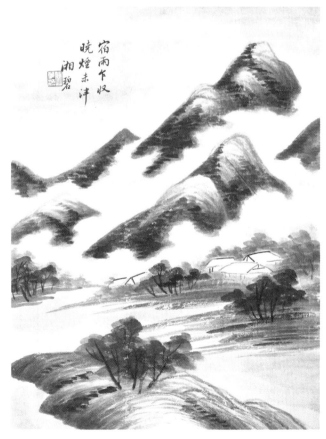

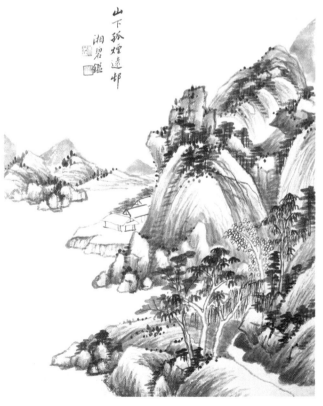

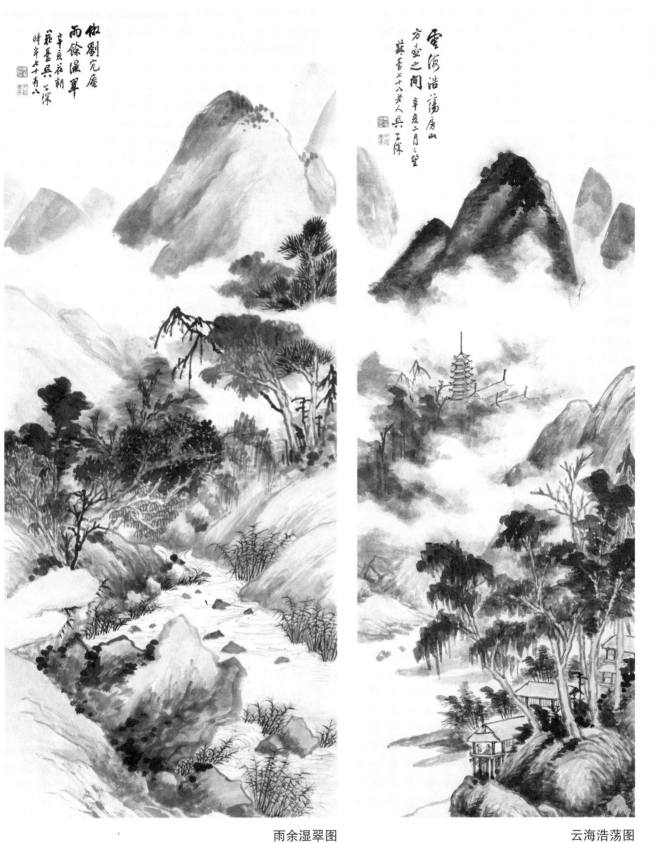

雨余湿翠图　　　　　　　　　　　　　　云海浩荡图

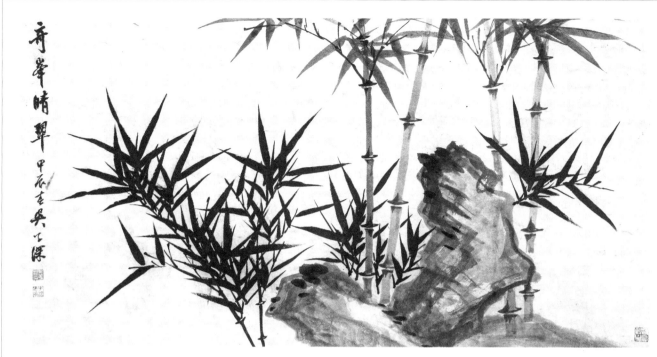

奇峰晴翠图

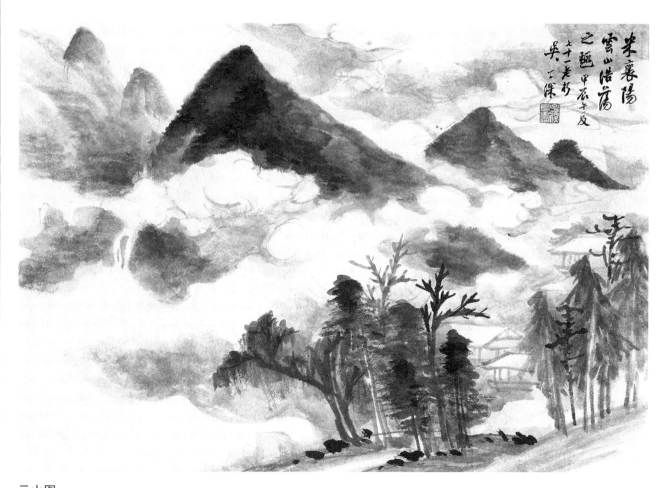

云山图

米襄阳云山浩荡之趣。

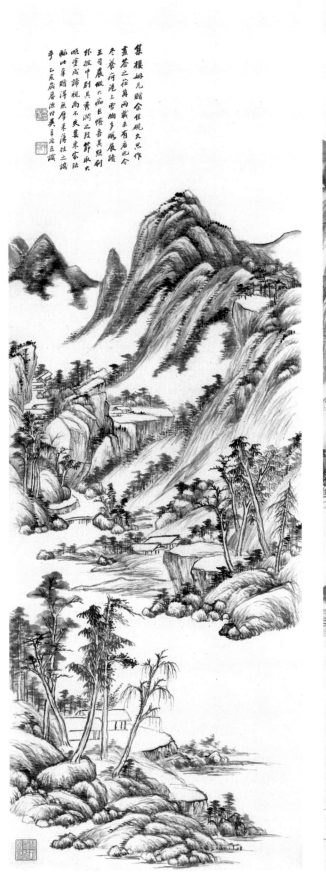

仿大痴山水图

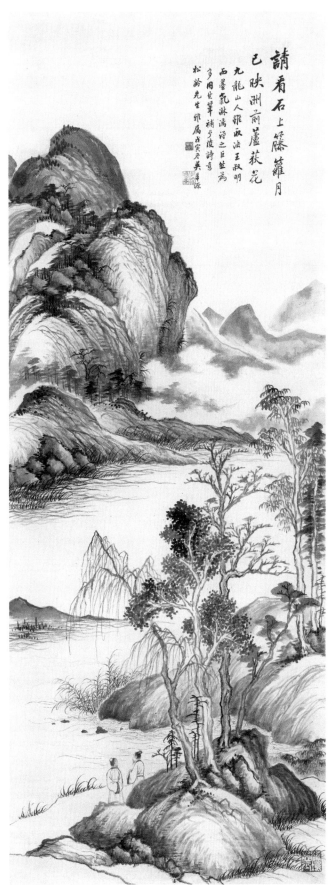

溪岸高士图

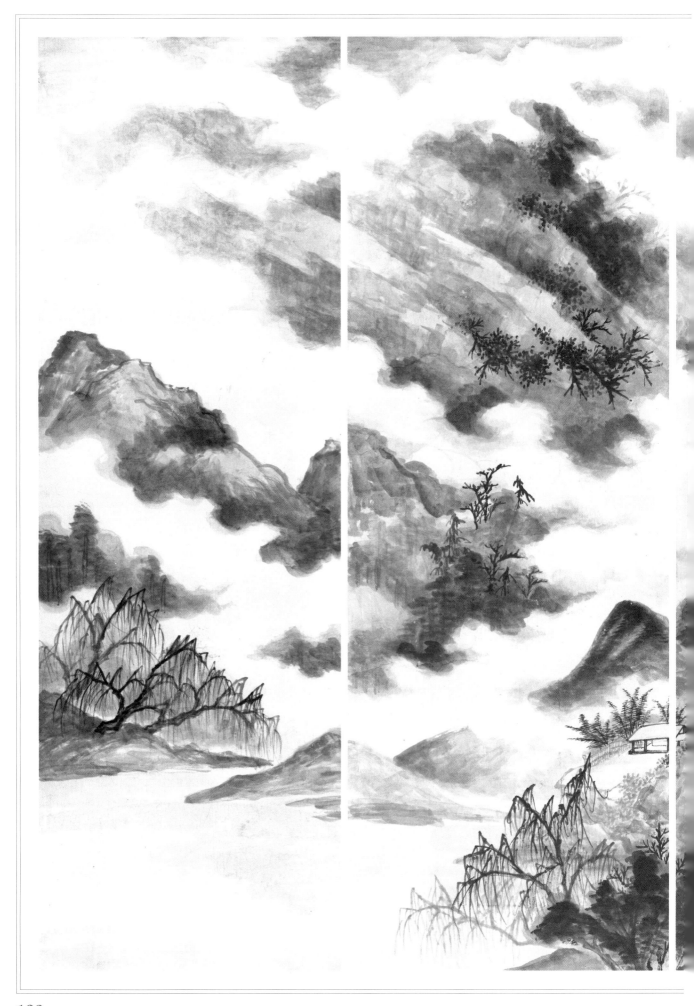

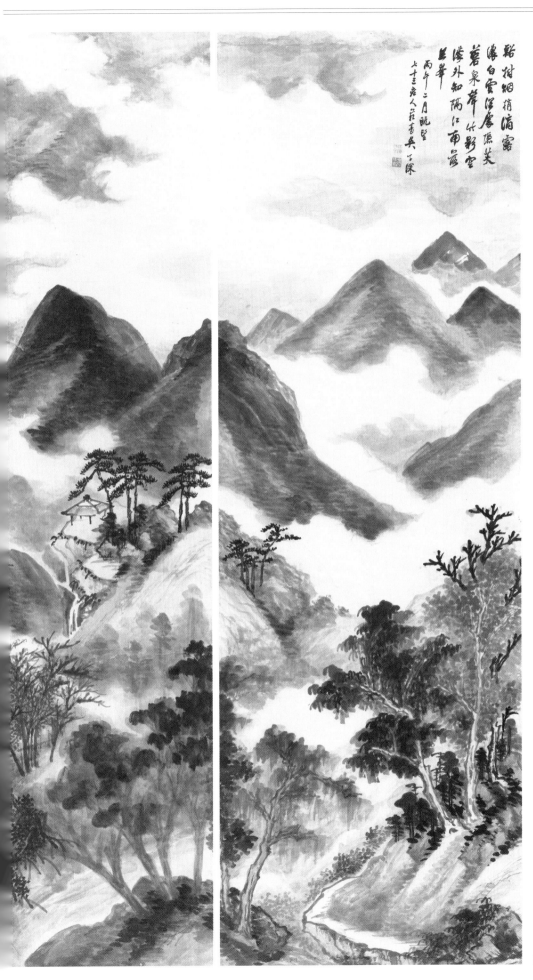

溪树烟梢（四屏）

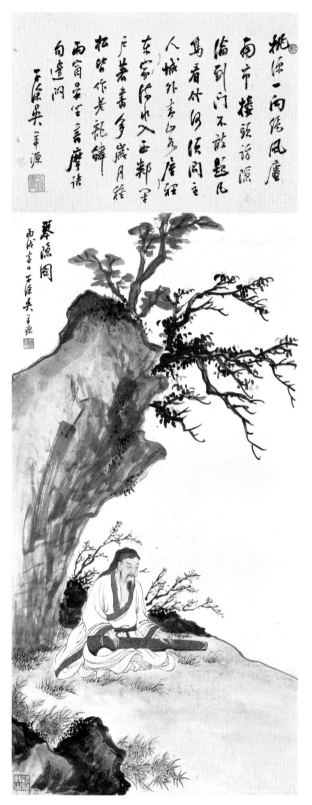

琴隐图

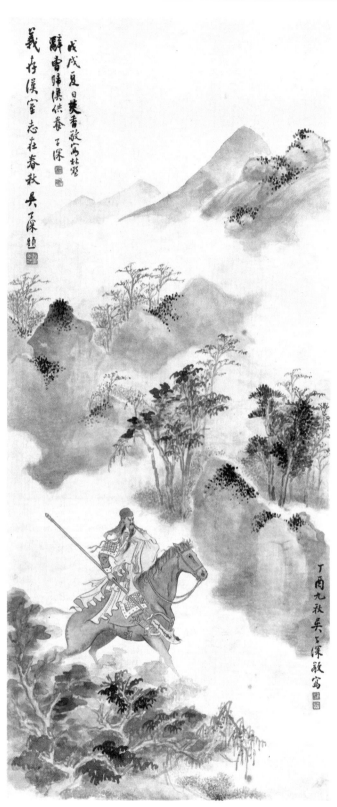

辞曹归汉图

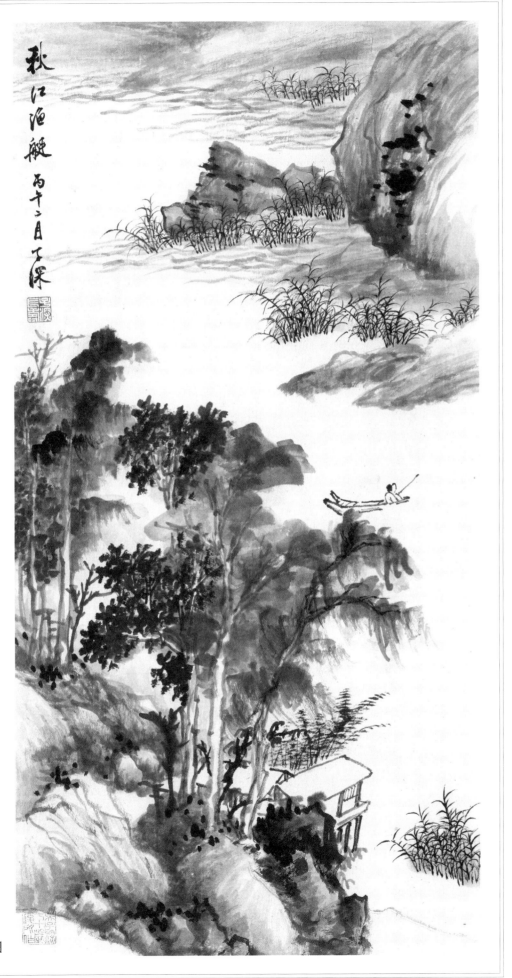

秋江渔艇图

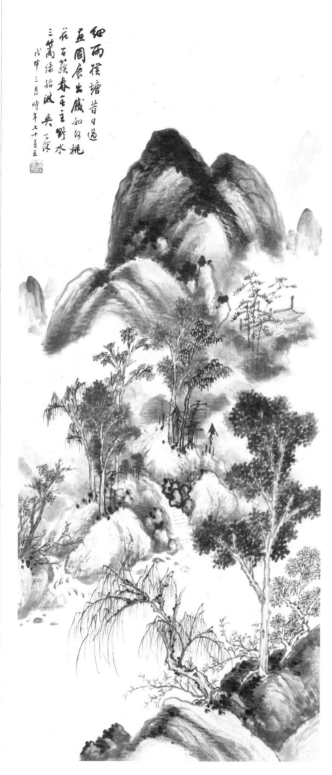

桃花百簇图

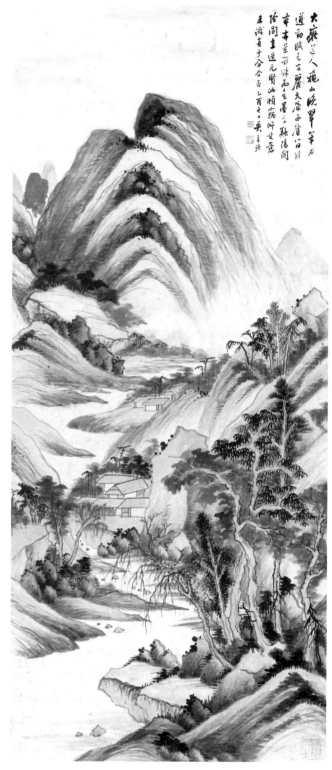

秋山晚翠图

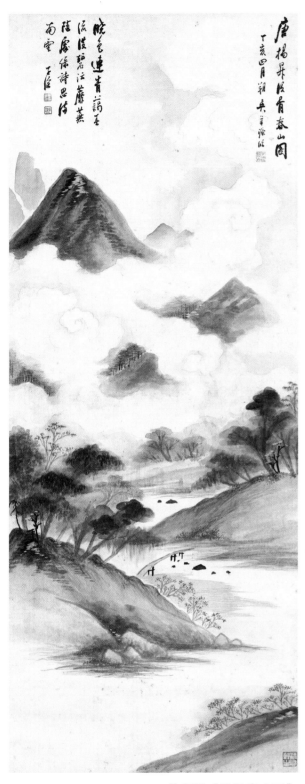

仿杨昇《没骨春山图》

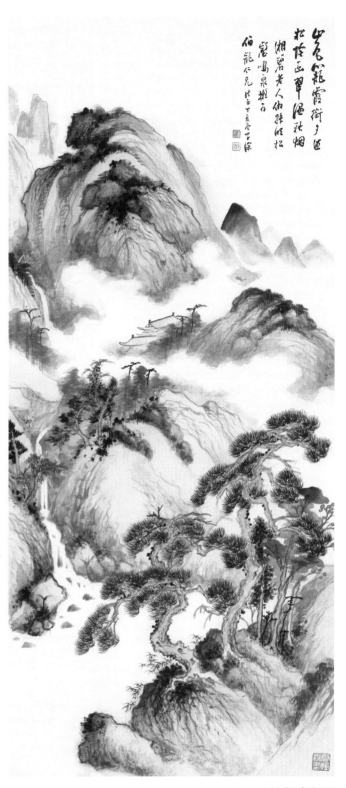

松壑鸣泉图

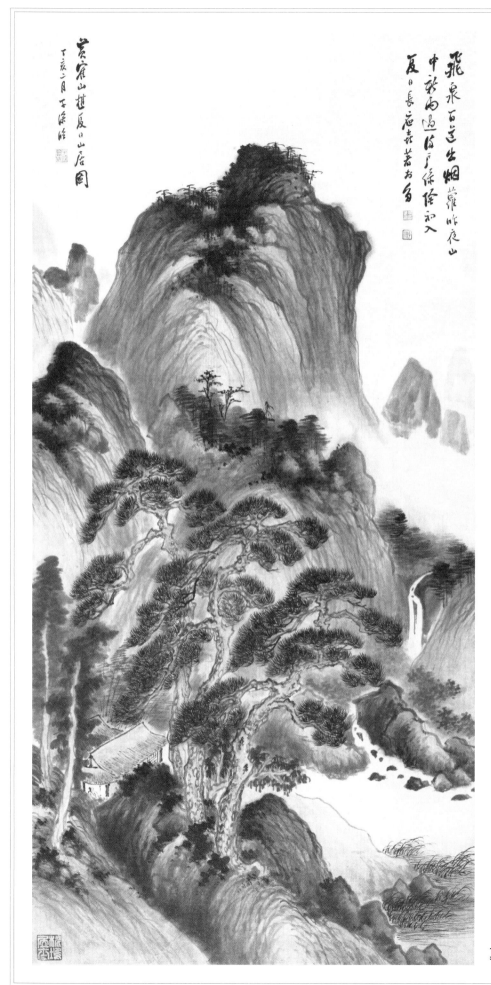

夏日山居图

深山飞绿雨
古寺暗红泉
王洼仿碧山红树苍苍
古艳试和贵意
丁亥清和日 石壶吴华源

仿王蒙《碧山红树图》

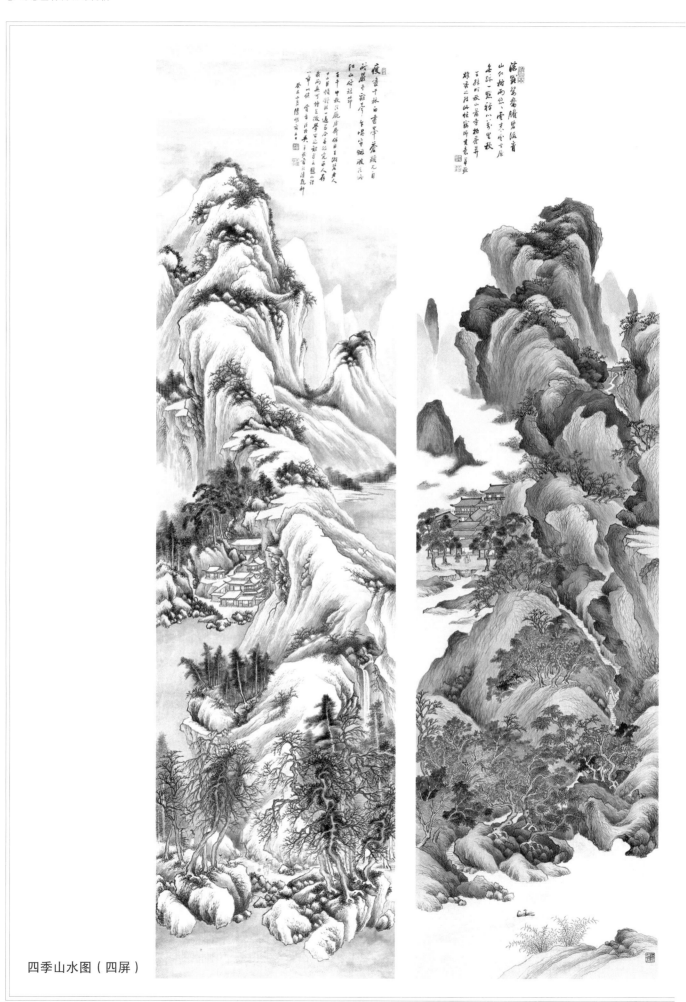

四季山水图（四屏）

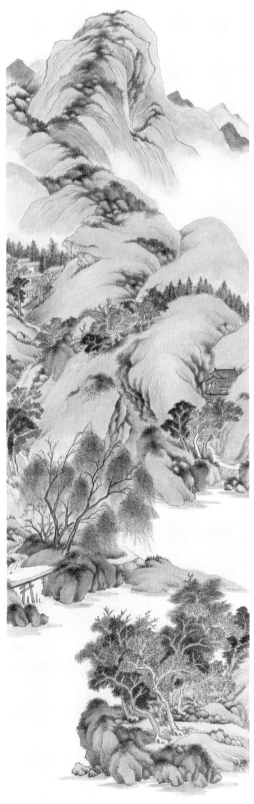

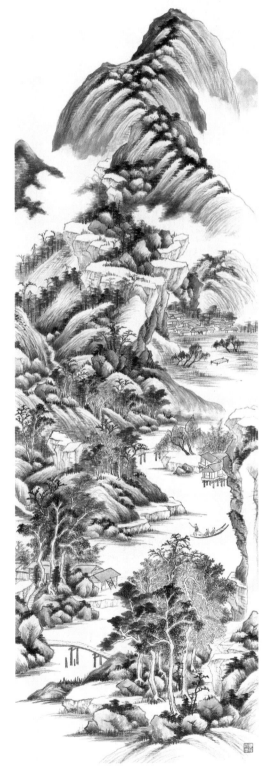

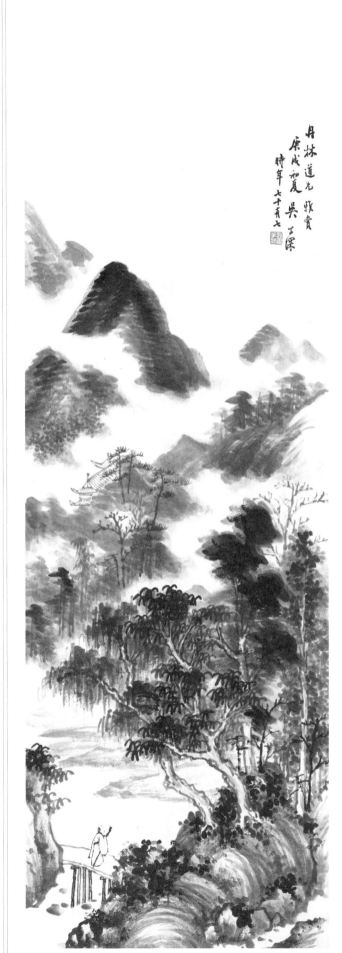

深山访友图

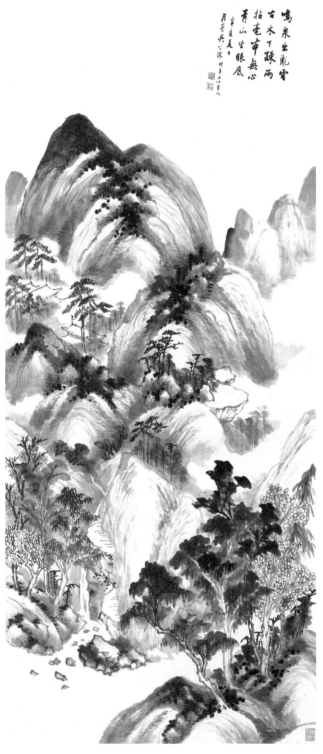

青山鸣泉图

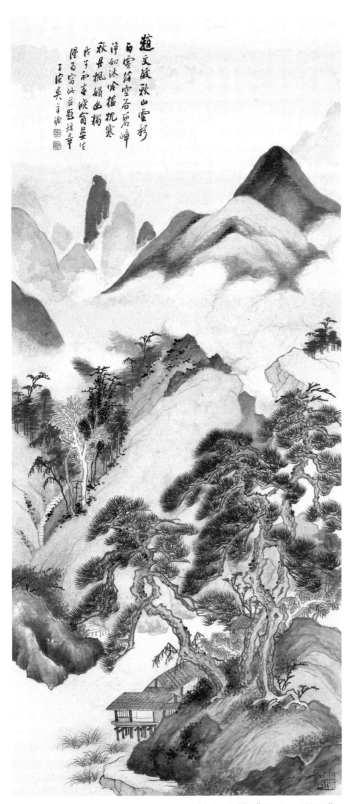

仿赵文敏《秋山云影图》

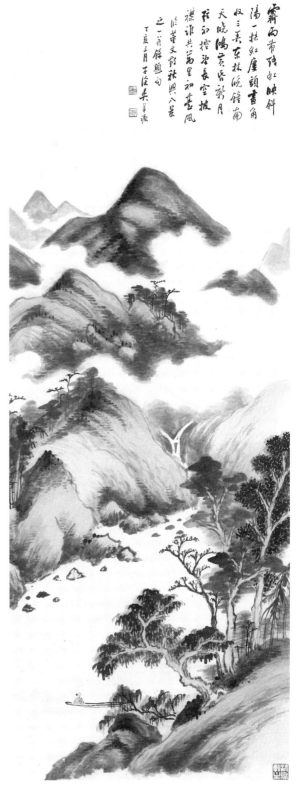

秋兴图

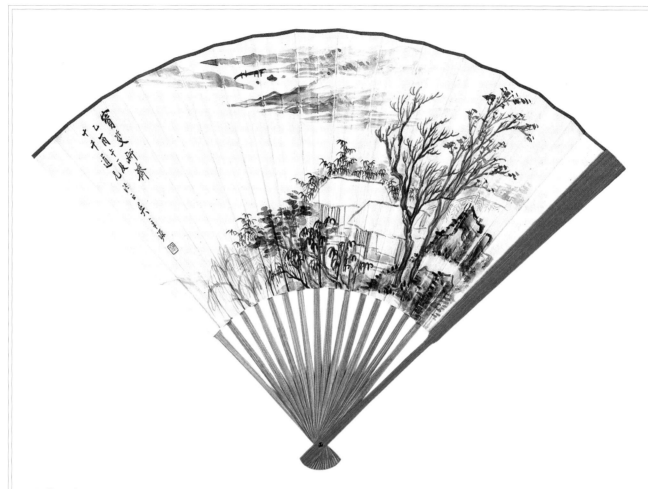

宝斐研斋图

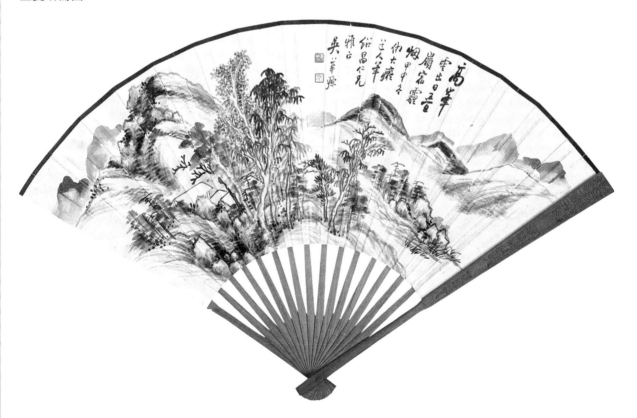

仿大痴山水图